Learning How to Live through Gothic Art
A Perspective Common to N. Pevsner and A. W. N. Pugin
Ariyuki Kondo

ゴシック芸術に学ぶ現代の生きかた

N.ペヴスナーとA.W.N.ピュージンの共通視点に立って

近藤存志

JN095481

教文館

母へ

まえがき

　2013年の早春、わたしはイングランド北部サゾルの町に建つサゾル大聖堂を訪れる機会がありました。

　この小さな大聖堂のチャプター・ハウスの内部に中世の石工たちが彫り込んだ装飾を一目見ようと、ロンドンから足を運んだのです。

　静まり返った大聖堂の中には、訪れる観光客の姿はほとんどなく、しばらくの間、圧巻の装飾を一人で鑑賞するという贅沢な時間を過ごすことができました。

　その日、何よりもわたしを魅了したのは、植物の葉を模した精巧な装飾のひとつひとつが、名も無き中世の石工たちの芸術創造へのひたむきな情熱によって生み出されたという事実でした。個々の装飾は一級の芸術品であるにもかかわらず、その作り手についてわたしたちはほとんど何も知り得ないことに、ある種の感動すら覚えたのです。

　サゾル大聖堂でのこの経験は、建築芸術を、それを生み出した人びとの正体や名声とは無関係に鑑賞するという、子どもの頃には普通にできていた芸術の見かたを思い起こさせてくれました。

<p style="text-align:center">＊　＊　＊</p>

　わたしは小学生の頃、首都圏の美術館・博物館を紹介する一冊の小さな案内本を手に、日曜日の午後、都内の美術館を一人で巡ることを趣味にしていた時期がありました。満員の展覧会場で周囲の大人たちの背中に挟まれ、今日は何も見えないと諦めかけたとき、突然その展覧会のハイライトとされていた作品の真正面に偶然押し出されて大喜びしたことを、今も鮮明に覚えています。刀剣美術館で刃文をジーッと見ながら理解不能のまま帰宅したこともあります。いずれにしても、あの頃は芸術

家の名前など誰も知らずに、ただ目の前の作品に見入っていました。

　しかしその後しばらくして、芸術作品を鑑賞する際に、その作り手である画家や彫刻家、建築家の名声や評価が気になりはじめました。誰がその作品を生み出したのか、その人物は高名なのか、といったことが、まだ若かったわたしの芸術鑑賞行為に介入するようになったのです。それ以来、鑑賞対象である作品と鑑賞者であるわたしとの関係において、本来副次的な情報でしかないはずのそういったことがらが、頻繁に頭をよぎるようになりました。

<p style="text-align:center">＊　＊　＊</p>

　普段、わたしたちは芸術作品を鑑賞するとき、その作品を生み出したのは誰だったのかということに、あまりに気を取られてしまっているのではないか。——そんな思いを、わたしは長く抱いてきました。高名な画家の手による作品を名作と誉めたてて、有名建築家の設計による建築を傑作と決めつける、そんな風潮があまりに強くわたしたちの社会には根づいてしまっているように思えてなりません。作者の名前と切り離して芸術そのものを鑑賞することに、現代人はひどく不慣れになってしまってはいないでしょうか。

　以前、『光と影で見る近代建築』(KADOKAWA、2015年) を出版したのも、建築家が有名であろうが無名であろうが、そうしたこととは無関係に建築作品を等しく鑑賞する方法について考えたいとの思いからでした。

<p style="text-align:center">＊　＊　＊</p>

　サゾル大聖堂の草木の葉を象った装飾は、名声欲とは無縁な生きかたに徹しながら、芸術創造に打ち込んだ石工たちの謙虚さと偉大さを今に伝えています。それらを生み出した「芸術家たち」が「有名なのか」などといった雑念が入り込む余地は、そこにはありません。自分の名前を後世に残すことなく、これほどまでに優れた芸術を生み出すことのできた人びとの創作意欲と創作姿勢に、ただただ圧倒されるばかりです。

サゾル大聖堂のチャプター・ハウス内の至るところに施された葉飾り
を見つめていると、現世的な名声の獲得や自己顕示欲を満たしたいとい
う人間の生来の欲を抑えて仕事に打ち込んだ、中世ゴシックの建築創造
者たちの生きかたに、畏敬の念を抱かざるを得ません。

　そして名声欲と承認欲求に日々翻弄されるわたしたち現代人にとっ
て、範となる生きかたのヒントを中世の人びとの生き様に見出せるので
はないか、との思いが生まれるのです。

*　*　*

　本書の焦点は、中世のゴシック芸術そのものに向けられてはいません。
注目したいのは、中世のゴシック芸術を生み出した人びとの芸術創造の
営みに、理想的な人間と芸術の関係、そして理想的な人間の生きかたを
発見した人びとです。

　今回、わたしは、二人の人物を特に取り上げたいと思います。

　一人は、20世紀を代表する芸術文化史家ニコラウス・ペヴスナーです。
彼は、中世のゴシック建築を生み出した無名の人びとの仕事に、20世紀
の人間の芸術行為にとって範となる現代的意義を見出した人でした。

　もう一人は、オーガスタス・ウェルビー・ノースモア・ピュージンです。
19世紀イギリスで最も情熱的に中世ゴシック建築を再興することの必
要を主張して、建築設計にいそしんだゴシック・リヴァイヴァルの実践
者です。

　ペヴスナーとピュージン。——この二人を中心に、この本では、名声
欲や自己顕示欲から自由でいられた中世ゴシックの創造者たちの生きか
たに謙遜に学ぼうとした人びとが残した言葉に着目します。そしてそれ
らを手掛かりに、中世ゴシックの芸術創造の営みに現代を生きる姿勢の
ヒントを読み取ってみたいと思います。

目次

まえがき
3

I

ゴシックからゴシック・リヴァイヴァルへ
9

II

ニコラウス・ペヴスナーと表現主義絵画における中世主義の精神
31

III

利潤・営利の追求と芸術の堕落
49

IV

ニコラウス・ペヴスナーが見た中世ゴシック芸術の真髄
61

V

19世紀イギリスにおけるゴシックの意味
87

VI

「正しいキリスト者の生きかた」の表象としてのゴシック
106

VII

ゴシック芸術に学ぶ現代的意義
118

註
137

あとがき
146

I

ゴシックからゴシック・リヴァイヴァルへ

ゴシック様式の意識的な復興

ロンドン・ウェストミンスター地区に建つウェストミンスター・アビー (Westminster Abbey) ［図1］の外観デザインを見るところから、本書をはじめたいと思います。

この巨大なキリスト教建築は、エドワード証聖王 (Edward the Confessor, c.1003–66) によって1060年代前半に建設されたロマネスク様式の聖堂にルーツを持ちます。現在、わたしたちが見ることのできるその壮麗な姿は、その大半の部分が1220年から1272年にかけて、ゴシック様式で建て替えられたものです。

しかしこの大建築の西側正面に建つ二本の巨大な塔は、さらに後の時代になって完成したものです。

中世以降、ウェストミンスター・アビーの塔は、長い間、未完成のままの状態にありました。今日、わたしたちが目にすることのできる二本の塔は、18世紀になってその上部が増築されたものです。具体的には、クリストファー・レン (Sir Christopher Wren, 1632–1723) によって1698年に準備された原案を、彼の弟子にあたるニコラス・ホークスモア (Nicholas Hawksmoor, c.1661–1736) が改変し、ホークスモアの死後、ようやく1745年になって実現されたものです。

つまりウェストミンスター・アビーは、ゴシック様式ではありますが、厳密な意味では中世ゴシックの成果ではありません。

同様のことは、ヨーロッパの他の地域でも観察することができます。

リスボンのジェロニモス修道院 (Mosteiro dos Jerónimos) を見てみましょ

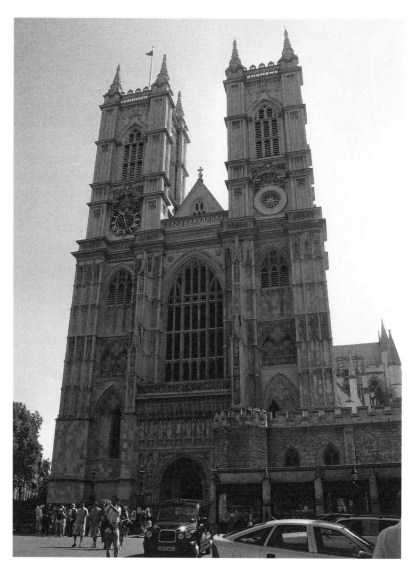

[図1] ウェストミンスター・アビー、西側正面、13–19世紀

う。マヌエル (Manueline) 様式と呼ばれるポルトガル特有の後期ゴシック様式による建築です。

　マヌエル様式は、ポルトガル王マヌエル1世 (Manuel I, 1469–1521) の時代に興ったもので、栄華をきわめた当時のポルトガルにふさわしく、過剰なまでの装飾性が印象的です。ゴシック建築の柱やアーチを、貝殻や珊瑚といった海洋をテーマにした多種多様な形状の装飾が、豊かに覆っています。

　大航海時代のポルトガル建築の輝きを今に伝えるこの優美な修道院も、一時代にすべてが建ち揃ったわけではありません。16世紀前半に、まず聖堂 [図2] や回廊 [図3] が建設されました。工事はその後、約半世紀にわたって続けられ、19世紀にも大規模な増改築が実施されました。

　この間、一貫してマヌエル様式だけが採用されたわけではありませんでした。19世紀に行われた増改築 [図4] では、ネオ・マヌエル (Neo-Manueline) 様式と呼ばれるポルトガルのゴシック・リヴァイヴァル様式が採用されました。つまりジェロニモス修道院においても、中世後期から19世紀に至るまで、異なる時代の、異なるゴシック様式が混在することになったのです。

　このようにゴシック様式による建築物の建設は、中世以降の時代にも行われてきました。ですからわたしたちが今日、目にするゴシック建築は、中世に建てられたものとは限りません。中世ゴシックと中世以降の時代に建設されたゴシック様式の建築のいずれかということになります。

　本書で主として注目したいイギリスについて言えば、バロック建築の最盛期にも、新古典主義建築が広く流行した18世紀にも、ゴシック建築が完全に廃れることはありませんでした。

　そうしたゴシック様式の使用は、多くの場合、中世風の建築形態を慣習的に継承した結果であり、一般に「ゴシックの残存」、すなわち「ゴシック・サヴァイヴァル」と呼ばれるものです。

　中世以降、近代まで、イギリスでいわゆるゴシック建築が建てられな

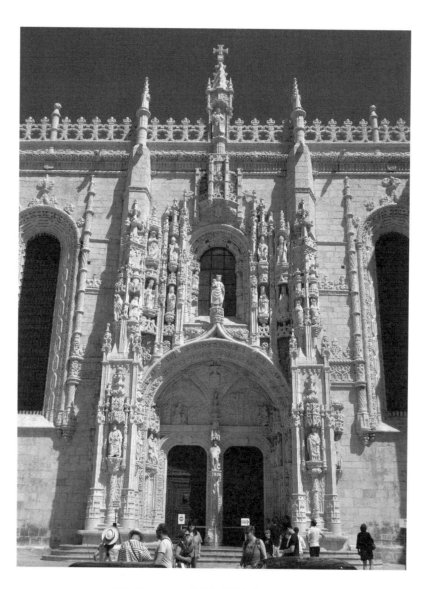

［図2］ジェロニモス修道院、聖堂南門、1502–51 年

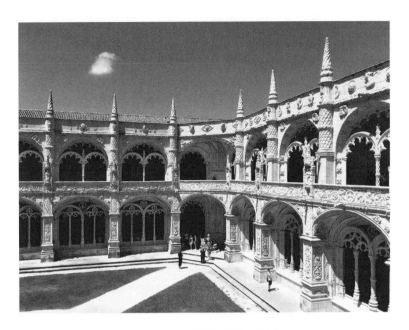

[図3] ジェロニモス修道院、回廊、1502–51年

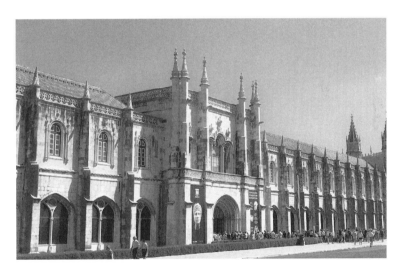

[図4] ジェロニモス修道院、西棟、1860–80年

かった年はなかった、とさえ言われています。尖頭式アーチの開口部と妻壁、トレーサリー（尖頭アーチ形の窓の上部などに組み込まれる骨組み状の装飾）など、ゴシック建築を特徴づける形態要素を持つ大小さまざまな建築物が、ルネサンスがブリテン島に遅れて伝搬した後も、引き続き建設されたからです。

　高名な美術評論家ケネス・クラーク（Sir Kenneth Clark, 1903–83）の表現を借りるならば、「ゴシックの伝統の細々とした流れ」は、イギリスにおいて17世紀、18世紀を経て、19世紀に至るまで「決して失われたことはなく」、「絶え間なく流れていた」[1]わけです。

　ここでまず注目したいのは、こうしたゴシックの形態の慣習的なサヴァイヴァル（残存）の系譜ではありません。サヴァイヴァルではなく、意識的にゴシック様式を採用した芸術運動、そして主として17世紀後半のイングランドにはじまり、18世紀後半から19世紀にかけてイギリスのみならず広くヨーロッパ全域で流行することになった建築を中心にした中世復興運動としての「ゴシック・リヴァイヴァル」です。

　ゴシックは廃れずに継続したのだから、中世以降の時代に意識的に建設されたゴシック様式の建築群を、あえてゴシックの復興運動――ゴシック・リヴァイヴァル――として、ゴシック・サヴァイヴァルと区別して捉える必要はない、と主張することもできるかもしれません。

　しかしゴシック・リヴァイヴァルは、ゴシック建築が具現していた中世世界への強い関心とこだわりを原動力としていた点で、ゴシック様式の形態が慣習的に使用されたことによる「ゴシック建築の残存現象」とは明確に異なるものでした。

　ゴシック建築は12世紀中葉に今のフランスで発祥し、16世紀初頭までヨーロッパ各地で流行しました。その後、バロックやロココ、新古典主義といった様式が興隆することになりましたが、一方で市民革命以降、中世ゴシック建築の伝統を意識的に復興しようとする動きが現れることになりました。

　この意識的なゴシック様式の復興の中心となったのはイギリス、とり

わけイングランドでした。

　ケネス・クラークが、ゴシック・リヴァイヴァルは「イングランドの運動」であった、そしてそれは「おそらくは造形美術の分野にあって唯一の純粋にイングランド的運動であった」[2]と記しているとおりです。

　本書において特に注目する芸術文化史家ニコラウス・ペヴスナー（Sir Nikolaus Pevsner, 1902–83）も、次のような言葉を残しています。

　　イングランドほど、あらゆる傾向と意味合いにおいて、ゴシック様式の復興に誠心誠意、熱中した国は他になかった。[3]

ロマン主義的視角からのゴシック・リヴァイヴァル

　17世紀後半以降、イギリスに興った意識的なゴシック様式の復興——ゴシック・リヴァイヴァル——は、大きく二つに分類してとらえることができます。ロマン主義的視角から実践されたゴシック建築の復興・リヴァイヴァルと、キリスト教信仰の具現としてゴシック建築を実現しようとするキリスト教的ゴシック・リヴァイヴァルです。

　ロマン主義的視角からのゴシック・リヴァイヴァルは、中世に建てられたゴシック建築が生み出す雰囲気や、それが連想させる空想世界の創出をめざし、ゴシック建築の形態的特徴に注目したゴシック建築の復興運動でした。擬似ゴシック、あるいは表層的なゴシック様式のリヴァイヴァルと言い換えることができるものです。

　ケンブリッジ大学セント・ジョーンズ・コレッジの図書館（St John's College Library, Cambridge）［図5］は、1624年に完成したゴシック建築で、ゴシックの形態をロマン主義的に再解釈して再現した最初期の事例とされています。この図書館では、「古風な〔ゴシック様式の〕教会の窓を最も優れたものと考え、好んでいた数人の有識者が、そういった窓がコレッジの図書館のような建物には最も適していると主張」[4]して、その結果ゴシック様式の窓が設置されました。

［図5］ケンブリッジ大学セント・ジョーンズ・コレッジ図書館のゴシック窓、1624年

[図6] H. ウォルポール邸ストロウベリ・ヒル、1747–90年

　ゴシック小説『オトラント城綺譚』(*The Castle of Otranto*, 1764) の著者ホレス・ウォルポール (Sir Horace Walpole, 1717–97) の自邸ストロウベリ・ヒル (Strawberry Hill) [図6] は、ゴシック様式の表層的な応用が際立つゴシック様式のロマン主義的再解釈の代表的事例です。中世ゴシックの世界に魅了されたウォルポールは、ロンドン郊外トゥイッケナムに建物付きの敷地を購入し、ゴシック装飾を用いた大規模な増築と改築を繰り返して、この個性的な邸宅建築を完成させました。

　ゴシック小説『ヴァテック』(*Vathek*, 1786) の著者ウィリアム・ベックフォード (William Beckford, 1760–1844) の自邸フォントヒル・アビー (Fonthill Abbey) [図7] にも触れておきましょう。ジャマイカの砂糖プランテーションによって築かれた一族の莫大な財産を基に、ベックフォードは中世ゴシックの大修道院をイメージした自邸の設計を建築家ジェームズ・ワイアット (Sir James Wyatt, 1746–1813) に依頼しました。

　あたかも何世紀もかけて建てられたかのように見える巨大なゴシック建築を、施主ベックフォードは短期間に完成させることを望みました。工事は500人もの労働者を投入して、昼夜を問わず続けられ、その過程

［図7］W. ベックフォード邸フォントヒル・アビー、1796-1807年

　では突貫工事はもとより、中央の塔の基壇部分では手抜き工事さえなされました。フォントヒル・アビーの壮大で重厚なゴシック様式は、あくまでも擬似的なものだったのです。その結果、世俗建築としてはイギリス随一の高さを誇ったこの大邸宅は、1807年の完成から20年も経たずに、1825年の冬、突如として倒壊してしまいました。

　最新の設備を備えた洗練された空間の外壁だけを、巧みにゴシック風に仕上げた事例もあります。

　スコットランドの西海岸、アイルランド海に面して建つクレイン城 (Culzean Castle)［図8］は、18世紀後半のイギリスを代表する建築家ロバート・アダム (Robert Adam, 1728-92) とその弟ジェームズ・アダム (James Adam, 1730/32-94) によって設計されました。Culzean と書いて「クレイン」と読みます。

　アダム兄弟はこの城館建築の外観に、16世紀イタリアの建築家アンドレア・パラーディオ (Andrea Palladio, 1508-80) のデザインに由来するヴェネツィア窓 (パラーディオ窓) などを配しながら、全体としてはゴシック様式

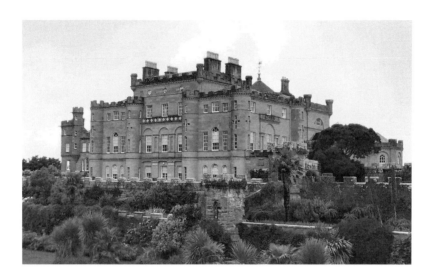

［図8］クレイン城、1772–90年

　の装いを実現しました。

　　一方、内部では、洗練されたアダム兄弟特有の新古典主義様式「アダ
ム様式」(Adam Style) を採用することで、快適で優美な住空間が実現され
ています。

　　とりわけ中央の階段空間［図9］の優雅さは、訪れる者を魅了してやみ
ません。クレイン城の内部には、中世の城や城館、砦を彷彿とさせる武
骨で力強い空間は一切ありません。中世の建造物を思わせる意匠は外観
に限って採用されていて、内部空間は18世紀末のイギリスにおける最新
の空間デザインの流行が随所に反映されています。

　　新しいトレンドを生み出すことに非常に長けていたアダム兄弟は、ゴ
シック風の装飾や外観構成を巧みに用いることで、最新の設備を備えた
優雅な貴族の邸宅に中世風の重厚な城館建築としての風格と趣を添える
ことに成功したのです。アイルランド海に低く垂れ込めた厚い雲を背景
に霧の中に浮かび上がるその英姿は、幻想的で、まさにゴシック建築の
ロマン主義的再解釈の真骨頂と言えるでしょう。

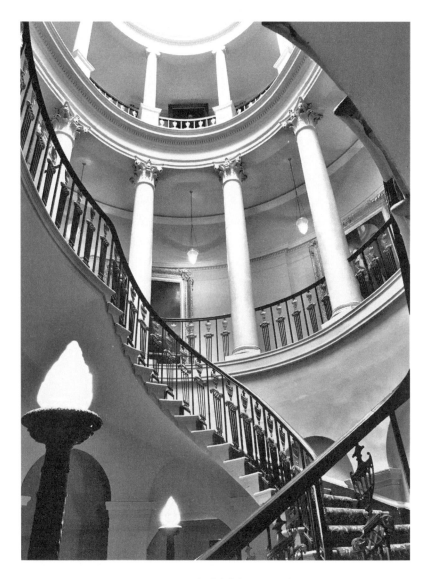

[図9] クレイン城、中央階段、1772-90年

ロマン主義の感情と情熱の発露としてのゴシック・リヴァイヴァルは、中世の芸術に魅せられた趣味人の気紛れの産物のように考えられる場合もあります。漆喰や木材を用いて、擬似中世空間を効率よく実現しようとした姿勢が、そうした印象を与えるのでしょう。

　たとえばストロウベリ・ヒルを訪れますと、玄関ホールから図書室、食堂、そしてギャラリー［図10］に至るまで、邸内の各所で見ることのできる安上がりに仕上げられた装飾の数々は、可愛らしく、滑稽ですらあります。それは徹底して個人の趣味の世界で、本物に見間違うような風格を生み出そうとする意思は感じられません。大理石の巨大彫刻を模して制作された小さなプラスチック製の土産物のような存在とでも例えられるでしょうか。

　とはいえ、こうしたゴシック様式の形態的特徴のロマン主義的再解釈と再現の実践例を、総じて単なる趣味人の道楽と決めつけてはいけないでしょう。実現された空間や外観があくまでも中世ゴシック建築の模造品の域を出ていなくても、そこにはある種独特なゴシック芸術の創造に向けた真剣さと情熱を見て取ることができるからです。

　決して本物にはなれないが中世の世界を感じていたい、という住人の、あるいは建築家の思いが、そこには感じられます。

　文豪ウォルター・スコット（Sir Walter Scott, 1771–1832）の自邸アボッツフォード（Abbotsford）［図11］は、このことを考えるうえで最良の事例でしょう。

　歴史小説の大家スコットは、中世をこよなく愛し、スコットランド南部ボーダー地方のメルローズ近郊に、この美しいゴシック風の邸宅を建設しました。

　アボッツフォードは、トゥイード川に臨む、それは素晴らしい田園風景を楽しむことのできる敷地に建っています。

　ここで採用された様式は、スコティッシュ・バロニアル様式（Scottish Baronial）と呼ばれるものです。この様式は、スコットランド固有のゴシック解釈の産物と表現するのがよいでしょう。

［図10］H. ウォルポール邸ストロウベリ・ヒル、ギャラリー
© Historic England Archive

[図11] W. スコット邸アボッツフォード、1816–23年

　スコティッシュ・バロニアル様式は、中世からルネサンス期にかけて
スコットランドの城塞建築や城館建築に現れた様式で、形態的には中世
ゴシック建築の伝統に北方ルネサンス建築の形態要素が組み合わされて
生まれました。厳密には複数の建築的伝統が融合した折衷様式というこ
とになりますが、その最も顕著な特徴は、中世ゴシックの建造物が持つ
素朴な趣ですから、スコティッシュ・バロニアル様式はゴシック様式の
変種と捉えることのできるものです。

　スコットはアボッツフォードの室内を、彼が集めた中世の武具や甲冑、
ステンドグラス、そして実在する中世のゴシック建築から着想を得た造
形物等で飾りました。だからといって、それは単なる収集趣味の館では
ありません。スコットが集めた骨董品の数々は、彼を執筆へと駆り立て
る刺激剤のような役割を担っていたからです。自らの創作活動の着想の
源となり得る空想世界を、スコットは自邸の中に実現することを試みた
のです。多彩な収集品、書斎と図書室の壁面全体を覆う書棚に並ぶ蔵書、
そして窓の先に広がるパノラマは、今もアボッツフォードを訪れる者に
作家スコットの思考の中を覗き見るような感覚を与えてくれます。

ストロウベリ・ヒルにしても、アボッツフォードにしても、ロマン主義的ゴシック・リヴァイヴァルの建築に共通することは、ゴシック建築が連想させる伝統、雰囲気に対する強い憧れが、外観にせよ、内部にせよ、設計と建設の主たるモティベーションとなっていた点です。

　この種の憧れは、文学や絵画の分野でも中世回帰趣味や中世復興主義を生み出して、ロマン主義的ゴシック・リヴァイヴァルは一大芸術文化現象となりました。そうしたゴシック・リヴァイヴァルの多分野横断的な展開については、ケネス・クラークが著書『ゴシック・リヴァイヴァル――芸術趣味の歴史に関する試論』(*The Gothic Revival: An Essay in the History of Taste*, 1928) の中で扱っています。

キリスト教信仰に立つゴシック様式の復興

　中世以降の意識的なゴシック様式の復興の系譜の中でも、この本で特に注目したいのは、ゴシック建築の創造をキリスト教信仰との圧倒的な結びつきにおいて捉えたキリスト教的ゴシック・リヴァイヴァルの世界です。これは、中世に成立したゴシック建築を「キリスト教信仰の表明のかたち」として、そして「神を仰ぎ見る信仰者の建築の技の成果」として捉えた復興運動で、キリスト教信仰と密接に連動したゴシック建築の復興運動でした。

　具体的な作品としては、たとえばバーミンガムの聖チャド大聖堂 (St Chad's Cathedral, Birmingham) [図12]、ロンドンのオール・セインツ教会 (All Saints Church, Margaret Street, London)、オックスフォード大学キーブル・コレッジ礼拝堂 (Keble College Chapel, Oxford)、エディンバラのスコットランド聖公会聖マリア大聖堂 (St Mary's Episcopal Cathedral, Edinburgh)、イングランド南西部コーンウォール州トルーローのイングランド国教会トルーロー大聖堂 (Truro Cathedral) [図13]、リヴァプールのイングランド国教会リヴァプール大聖堂 (Liverpool Cathedral) [図14] などがあります。

　キリスト教的ゴシック・リヴァイヴァルの伝統は、勿論、イギリスに

［図12］バーミンガム聖チャド大聖堂、1839–41年

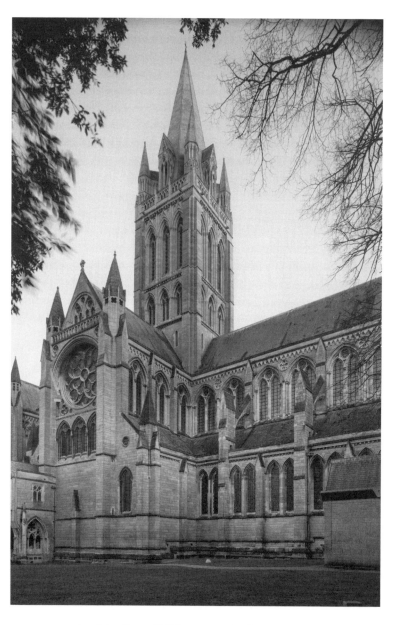

［図13］イングランド国教会トルーロー大聖堂、1880–1910年
© Historic England Archive

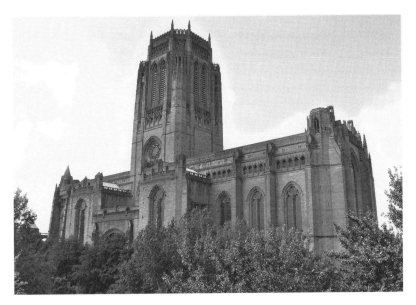

［図14］イングランド国教会リヴァプール大聖堂、1904–78年

限定的に現れた現象ではありませんでした。アジアにおいても、台湾、
台北市の中心部に建つ臺灣基督長老教會の濟南基督長老教会［図15］や、
シンガポールのイングランド国教会セント・アンドリューズ大聖堂 (St
Andrew's Cathedral, Singapore)［図16］など、教会建築の分野で優れたキリスト
教的ゴシック・リヴァイヴァルの実例を数多く見ることができます。

　キリスト教的ゴシック・リヴァイヴァルは、キリスト教信仰と深く結
びついた運動でしたから、その成果はキリスト教建築が中心になりまし
た。しかし、それはキリスト教建築に限定されるものではありませんで
した。

　世俗の建築にも、キリスト教的ゴシック・リヴァイヴァルと呼び得る
ものがあります。

　ロンドン王立裁判所 (Royal Courts of Justice, London)［図17］はそうした一例
です。青年時代、一度は聖職者を志したことのあった建築家ジョージ・
エドマンド・ストリート(Sir George Edmund Street, 1824–81) が手掛けた作品です。

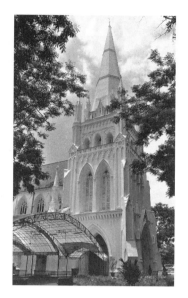

［図15］臺灣基督長老教會濟南基督長老教会、1916年
© Mr Yih–Heng Lee

［図16］イングランド国教会セント・ア
ンドリューズ大聖堂、1856–61年

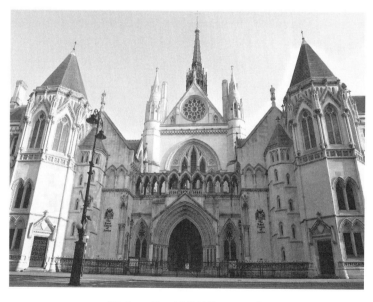

［図17］ロンドン王立裁判所、1868–82年

ストリートは、王立裁判所の正
面玄関の上に大聖堂のバラ窓を彷
彿とさせる丸窓を設け、そのさら
に上の切り妻屋根の頂点にキリス
ト像を設置しました［図18］。

キリスト教を象徴する彫像をデ
ザインの一部として公共の建築に
堂々と採用したわけです。世俗の
建築において中世的宗教性を強調
することで、ストリートは天上世
界を志向するキリスト教芸術の本
質を示すことに、そしてキリスト
教的中世世界の記憶を近代に蘇ら
せることに成功しています。

［図18］ロンドン王立裁判所、正面エントランスの
上方に設置されたキリストの彫像

19世紀、日の沈まない帝国イギ
リスには、世界各地から多彩な芸術趣味が積極的に受容され、世界各地
の建築を表面的に模した建築物が数多く建てられました。

こうした事態は、ムガル様式やオリエンタリズムの流行を生む一方、
「イギリスらしい建築とは何か」を考える機会を人びとに提供すること
になりました。そして「中世ゴシック建築こそが、イギリスの建築様式
である」と考える風潮が広がりを見せることになったのです。

中世以来、大聖堂や聖堂、大学付属の礼拝堂に採用されてきたゴシッ
ク様式は、他のどの様式よりもキリスト教信仰と密接に結びついた様式
であり、キリスト教国イギリスにふさわしい建築様式はゴシック様式を
おいて他にない、と考えられるようになりました。ストリートのロンド
ン王立裁判所のデザインも、こうした理屈に照らせば、それほど特異な
ものではなかったことでしょう。

キリスト教的ゴシック・リヴァイヴァルは、中世のゴシック建築を中
世の人びとの信仰の表明のかたちとして捉えたうえで、中世ゴシック建

築を復興しようとしたわけですから、それはおのずと中世ゴシック建築を生み出した揺るぎない信仰の持ち主たちの生きかたに注目することになりました。そしてキリスト教的ゴシック・リヴァイヴァルの信奉者たちは、中世の偉大なゴシック建築の数々を実現することのできた中世の人びとの建築創造の姿勢に倣うことで、近代社会にゴシック建築を実現することを希求するようになったのです。

　キリスト教的ゴシック・リヴァイヴァルは、ロマン主義的ゴシック・リヴァイヴァルがしばしば陥った表層的な形態模倣とはまったく異なる、真剣なゴシックの創造行為でしたが、考古学的な正確さに徹底してこだわるような運動ではありませんでした。キリスト教的ゴシック・リヴァイヴァルの建築では、近代ならではの最新の建設技術が使用されることもありましたし、安価で入手が容易な建材が用いられることもありました。

　キリスト教的ゴシック・リヴァイヴァルは、様式的に厳密な中世ゴシックの再興の試みではなかったのです。それは、何世紀もの時を経て中世ゴシック建築を近代の只中に実現することに主眼をおいた運動ではなかったからです。

　それは、中世に営まれていた建築芸術の創造姿勢——ゴシックの建築芸術を造り上げた人びとの生きかた——を、近代に甦らせようとした試みでした。キリスト教的ゴシック・リヴァイヴァルは形態的な関心よりは、中世の一時期に現れた著しく信仰的であった時代を生きた人びとに関心を向けた運動であり、厳密な意味での芸術復興運動ではなかったのです。それはむしろ長い中世の間に一時成立した神律社会の精神、すなわち他律と自律の対立を超越した神の法によって成立する高次な社会の精神の復興運動であり、ひたむきに聖堂を築き、石を彫った中世の人びとの信仰態度を復興しようとする運動だったのです。

II

ニコラウス・ペヴスナーと表現主義絵画における
中世主義の精神

芸術文化史家ニコラウス・ペヴスナー

キリスト教的ゴシック・リヴァイヴァルは、ゴシックという建築形態にキリスト教信仰との圧倒的な結びつきを確信し、そのことのゆえにゴシック建築に特別な価値を見出した運動でした。

こうしたゴシック観について考えるうえで、まず中世ゴシック建築に関する素朴な問いからはじめたいと思います。

——「ゴシックの大聖堂を建てたのは誰だったのでしょうか。」

わたしたちは中世、とりわけ中世初期の時代に建てられた多くのゴシック建築において、その設計者を、そして建設工事に従事した棟梁、石工、職人たちを特定する術を有していません。

建築だけではありません。中世の芸術の大半は、作者不詳です。ヨーロッパの美術館を訪れますと、このことに気づかされます。

こうした事実は、次の疑問を生むことになります。

——「なぜ中世の人びとは、無名のまま、あれほど優れた芸術の創造に情熱を傾けることができたのでしょうか。」

この問いに注目した人に、ニコラウス・ペヴスナー［図19］がいます。

ニコラウス・ペヴスナーは、20世紀イギリス最大の芸術文化史家（建築史家・美術史家・デザイン史家）と言ってよい人物です。

ペヴスナーは、1902年にライプツィヒのロシア系ユダヤ人の家庭に生まれました。

ペヴスナーのキリスト教との出合いは、青年期に遡ります。彼は大学

進学を前に、ルター派の牧師テ
オドール・クルマッハー (Theodor
Krummacher, 1867–1945) の下でキリ
スト教について学び、1921年に
洗礼を受け、ユダヤ教からキリス
ト教ルター派に改宗しました[5]。

　この改宗の出来事は、これま
でしばしばドイツ人としての自
覚を強めていた青年ペヴスナー
の世俗的判断に基づく行動と解
釈されてきましたが[6]、彼が当
時書きまとめていたノートから
は、改宗に向けた真剣な準備の軌
跡を見て取ることができます[7]。

［図19］ニコラウス・ペヴスナー
© RIBA Collections

　ペヴスナーは、生前、自分自
身のキリスト教信仰に関する文章を残すことはありませんでした。しか
し1954年に自分の家族史についての文書を記した際には、その中で自
身の改宗が「十分に真剣」な性格のものであった、と振り返っています。

　改宗者ペヴスナーは、ライプツィヒ、ミュンヘン、ベルリン、フランク
フルトの各大学で、ウィルヘルム・ピンダー (Wilhelm Pinder, 1878–1947)[8]、
ハインリヒ・ヴェルフリン (Heinrich Wölfflin, 1864–1945)、アドルフ・ゴール
ドシュミット (Adolph Goldschmidt, 1863–1944) といった優れた教授たちの下
で美術史・建築史を学びました。

　1924年、ライプツィヒの商人たちが建てた都市住宅を中心としたバ
ロック建築に関する学位論文「ライプツィヒにおけるバロック期の建築」
(Die Baukunst der Barockzeit in Leipzig) によってライプツィヒ大学より博士号を
取得すると、ペヴスナーはその年にドレスデン絵画館に研究ポストを得
て[9]、1928年までドレスデンを研究活動の拠点としました。

　ドレスデンにおいてペヴスナーは、当初、1926年夏に開催されるこ

とになっていたドレスデン国際芸術展（Internationale Kunstausstellung Dresden 1926）の企画・運営に携わる一方、ルネサンス美術およびマニエリスム美術に関する研究と執筆活動に励みました。そして1927年には、ミケランジェロ（Michelangelo di Lodovico Buonarroti Simoni, 1475–1564）からポントルモ（Jacopo da Pontormo, 1494–1557）、そしてティントレット（Jacopo Tintoretto, c.1518–94）とカラヴァッジョ（Michelangelo Merisi da Caravaggio, 1571–1610）に至る16世紀および17世紀初頭のイタリア・マニエリスム絵画に関するハビリタツィオーン（教授資格論文）を完成させました[10]。

　ペヴスナーが、優れた絵画コレクションを誇るドレスデン絵画館において研究を行う機会に恵まれたのは、ライプツィヒ大学での指導教授であったピンダーの推薦と、イタリア・バロック絵画の研究者で当時ドレスデン絵画館の館長であったハンス・ポッセ（Hans Posse, 1879–1942）の協力によるところが大きかったと言われています[11]。ピンダーもポッセも、その10年後にはナチス政権に非常に接近してしまうのですが、ドレスデン時代のペヴスナーにとって彼らは、自身の研究活動の良き理解者であり、心強い支援者でした[12]。

　1929年になると、ペヴスナーはピンダーの勧めで、ゲッティンゲン大学でプリヴァードツェント（私講師）として美術史・建築史を講じることになりました。ペヴスナーの講義は、多くの学生たちによって履修され、ゲッティンゲン大学における美術史・建築史教育の拡充に重要な役割を果たしたと言われています。

　しかし1933年に国家社会主義ドイツ労働者党政権が誕生すると、職業官吏再建法暫定施行令のアーリア条項によって、ペヴスナーは大学の教壇を追われることになりました。

　ペヴスナーはイギリスに移り住み、1946年にはイギリス国籍を取得、1983年にロンドンで亡くなるまでイギリスを拠点に、建築史、美術史、デザイン史といった芸術文化史の諸領域について活発な研究と旺盛な執筆活動を展開しました。

　ペヴスナーは、建築史、美術史、デザイン史の教育にも熱心でした。

彼はロンドン大学バークベック・コレッジで美術史の教授を務めながら、ケンブリッジとオックスフォードの両大学においてスレード記念講座教授も歴任しました。さらにはラジオの教養番組を積極的に担当して、戦後イギリスにおける芸術文化的関心の興隆をめざした教育・啓発活動にも熱心に取り組みました。『アーキテクチュアル・リヴュー』誌 (*The Architectural Review*) をはじめとする各種活字媒体に発表された多様な記事や、膨大な数におよぶイングランドの建造物を詳細に記録、紹介した『イングランドの建造物』(*The Buildings of England*) シリーズの執筆と監修の仕事にも、そうした彼の意思が表れています。

　建築史、美術史、デザイン史を総合的に扱うペヴスナーの多角的な芸術文化史研究の成果は、数多くの優れた著作物として発表され、それらはいずれも、今日、建築史、美術史、デザイン史研究の必読書となっています。日本においてもその多くが翻訳されて、広く読まれています。日本語に翻訳されているペヴスナーの主要著作には、『ヨーロッパ建築史概説』(*An Outline of European Architecture*, 1942)[13]、『モダン・デザインのパイオニアたち──ウィリアム・モリスからヴァルター・グロピウスまで』(*Pioneers of Modern Design: From William Morris to Walter Gropius*, 1949)[14]、『美術アカデミー──過去と現在』(*Academies of Art, Past and Present*, 1940)[15]、『イングランド美術のイングランド性』(*The Englishness of English Art*, 1956)[16]、『美術・建築・デザインの研究』(*Studies in Art, Architecture, and Design*, 1968)[17]などがあります。

ドレスデンのペヴスナー

　博士号取得後、ニコラウス・ペヴスナーの研究拠点となったドレスデンは、彼にとってハビリタツィオーンを完成させるのに最適な場であったと同時に、もうひとつの重要な出会いの場も提供しました。

　彼はドレスデンの地で、人間の内的・精神的世界を深層から抉り出すかのように「表現」する表現主義絵画に新たに研究的関心を向けるようになったからです。

当時のドレスデンは、「エルベ河畔のフィレンツェ」と称されるなど、「芸術の都」として広く知られ、絵画館には当時既に盛期ルネサンスの巨匠たちの手による名画が揃っていました。

　その一方で、ドレスデンは表現主義の絵画運動「ブリュッケ」(Die Brücke) の結成の地であり、モダン・アートとモダン・デザインの先進都市でもありました。

　建築の分野でも、ドイツの高名な建築家ハインリヒ・テセナウ (Heinrich Tessenow, 1876–1950) が1920年から1926年までドレスデン芸術アカデミーの建築学教授を務めていて、ドレスデン郊外ヘレラウにドイツ最初の田園都市を建設するのに重要な役割を果たしていました。自然環境や人間的・文化的集住環境との融合を図りながら、機能主義的居住空間の実現を追求したテセナウは、ブルーノ・タウト (Bruno Taut, 1880–1938) らによる集合住宅の設計にも影響を与えることになりました。

　ドレスデンは、新旧の芸術文化が共存する、まさに「芸術の都」だったのです。

　ドレスデンは、青年ペヴスナーにとって非常に魅力的な都市であったに違いありません。彼はこの芸術都市で、地元の知的富裕層の間で盛んに行われていた最新の芸術趣味に関する議論や、新しい芸術の創造を支援する人的交流の機会にも身近に触れることになりました。

　ペヴスナーが移り住んだ当時のドレスデンでは、丁度、気鋭の神学者パウル・ティリッヒ (Paul Tillich, 1886–1965) が活躍をはじめていました。

　1828年創立のドレスデン工科大学で人文社会学系の研究教育が強化されることになったのは、1920年代初頭のことでした。工科大学におけるこの人文社会学系教育の試みは、「将来の国民学校の教師となる人たち……の視野をひろげる」ことをめざした「近代教育における一つの大胆な実験」でした[18]。

　ティリッヒは、1925年から1929年にかけてドレスデン工科大学人文科学部で、哲学および宗教学の教授として教壇に立ち[19]、「キリスト教の主要問題」、「宗教的存在理解」といった主題に加え、宗教と芸術の結

びつきに注目した講義も行っていました。ティリッヒの講義は、ドレスデン工科大学の在学生のみならず、多くの外部からの聴講者の関心も集めたと伝えられています。

　そうした聴講者の中には、地元ドレスデンの熱心な芸術収集家イーダ・ビーネルト (Ida Bienert, 1870–1965) がいました。彼女は、夫エドウィン・ビーネルトとともに、ドレスデン工科大学に近いヴュルツブルガー通りにあった自宅で、ドレスデンの知的富裕層の文化的交流を図る社交の会を催し、ティリッヒはそうした機会を通して複数の画家たちと直に知り合うようになったと言われています。

　ティリッヒの伝記作家は、ティリッヒとビーネルト夫妻の親交を次のように紹介しています。

　　彼女と夫のエドウィンとは、彼〔ティリッヒ〕を自宅に招いて講演をたのんだが、最後には彼の演習の学生がみなやって来た。夫妻は富裕で、現代絵画の後援者であり、カンディンスキーやクレーの作品をはじめ、多くの現代絵画のコレクションを所有していた。彼らは大きなパーティを催し、ティリッヒとハンナ〔ティリッヒ夫人〕は度々それに出席した。また彼らはその自宅を、若い勤勉な知識人たちの生活の場として、喜んで開放した。(ビーネルト家のそうしたある夜会の席で、ティリッヒはパウル・クレーにも会ったが、後になってからは、彼がひどく大きな目をしていたことしか憶えていなかった。) ビーネルト夫妻は、ティリッヒを「名士扱い」した一連の裕福な友人たちの中でも最初の者であって、ティリッヒはその社会主義的な傾向にも拘らず、そうした人たちとの交際を注意ぶかく開拓して行った。[20]

　ビーネルト夫妻の交友関係は、芸術家とドレスデンの富裕層、ティリッヒのような大学人たち、そしてドレスデンの芸術文化事業に携わる美術館関係者を結びつけたのでした。ドレスデン時代のペヴスナーの上司であり後見人でもあったポッセも、ビーネルト夫妻と親しく、ティリッ

ヒが好んで参加していたビーネルト家の会合にも出席していました。ティリッヒは後に、ドイツ表現主義の先駆的画家エミール・ノルデ（Emil Nolde, 1867–1956）について、「わたしはノルデが大好きであり、また個人的に彼を知っていた」[21]と語ったことがありましたが、そうした芸術家との出会いもこうした会合での出来事だったかもしれません。

　イーダ・ビーネルトは、ポッセらが監督を務め、ペヴスナーが企画・運営に従事していた国際芸術展とも関わりがありました。たとえば、同芸術展のギャラリー・スペースのひとつをエル・リシツキー（El Lissitzky, 1890–1941）に設計を担当させるようポッセらに進言したのは彼女でした。当時既にポッセの有能な参謀になっていたペヴスナーが、国際芸術展の担当者たちがリシツキーと具体的な設計案をめぐって交渉した際に最前列の席に座っていたことが知られていますから[22]、ビーネルト夫人とペヴスナーが面識があったことは想像に難くありません[23]。

　ペヴスナーは、ドイツを離れてから20年以上を経て、イギリス放送協会（BBC）の教養系ラジオ局第3プログラム（BBC Third Programme）（後のBBC Radio 3）の番組で、「ドイツ絵画に関する私見」（'Some thoughts on German painting'）[24]と題して語る機会を得ました。その際、彼は、エミール・ノルデ、エルンスト・ルートヴィヒ・キルヒナー（Ernst Ludwig Kirchner, 1880–1938）、ジョージ・グロス（George Grosz, 1893–1959）、カール・シュミット＝ロットルフ（Karl Schmidt-Rottluff, 1884–1976）、リオネル・ファイニンガー（Lyonel Feininger, 1871–1956）といった、一群の表現主義の芸術家たちと彼らの絵画作品について、次のような言葉を残しています。

　　わたしにとってこれらの絵画作品は、古い友人のようなもので、わたしはこれらの絵画作品を描いた画家たちの名前を聞きながら育ちました。彼らの中の幾人かとわたしはかつて面識がありましたし、彼らの芸術をめぐって繰り広げられた数多くの論争を、わたしは鮮明に覚えています。幾度かは、論争が暴力沙汰にまで発展してしまって、そんな混乱にわたしがかかずらうことになってしまったこ

ともありました。[25]

　ドレスデン絵画館で国際芸術展の企画・運営に携わることで、そして
ドレスデンにおいてイーダ・ビーネルトらの知的芸術愛好家たちとの交
わりを得たことで、ペヴスナーはこれら表現主義の画家たちとも知り会
う機会を得たと思われます。
　ペヴスナーはベルリン大学で学んでいた時期に既に表現主義の絵画作
品に触れてはいましたが、彼が歓迎すべき芸術動向としてドイツ表現主
義の芸術家たちの諸作品に注目し、文章を執筆するようになったのは、
ドレスデンにおいてでした。ペヴスナーは1925年の春以降、ドレスデン
の日刊紙「ドレスデン報」(Dresdner Anzeiger) に芸術批評記事を寄稿しはじ
め、かなりの頻度で表現主義芸術とその周辺の問題を主題として取り上
げています。当時、ドレスデンにあった表現主義芸術への広範な社会的
関心、とりわけビーネルト夫妻やティリッヒらを中心とした芸術愛好家
たちの美的趣味と芸術談義が、まだ20代前半であった青年ペヴスナーに
多様な着想と刺激を与えたのではないか、そんな推測も事実からそう遠
くないように思われます。
　ドレスデンでの表現主義芸術との出合いは、ペヴスナーにとってとて
も意義深い経験となったようです。まだ存命中の一群の芸術家たちの革
新的な創作活動は、ペヴスナーに20世紀における現在進行形の芸術的営
みもまた歴史的考察を加える価値を有していると確信させることになっ
たからです。
　それまでバロック建築とイタリア・ルネサンス芸術を中心に研鑽を積
んでいたペヴスナーは、ドレスデンの地で表現主義芸術を鑑賞し、その
芸術文化的価値を芸術史の文脈で把握、理解することに努め、その結果
として当代の芸術動向をも歴史研究の対象とすることになったのです。
　ペヴスナーが、当時まだ新しい芸術動向であった表現主義の芸術を、
歴史的過去との対話の中で評価しようとしたことは、次のような言葉か
らも窺い知ることができます。

……〔表現主義の絵画は〕北欧の伝説の英雄たちの功業のように時代を超
　　越し、また古の〔神とイスラエルの民との間の〕聖なる契約の言葉のように時
　　代を超越し、さらには中世の巨匠たちが彫り上げた彫像のように時
　　代を超越する。今日においてもなお、人が聖性の生きたオーラとい
　　うものを身をもって感じることができるとすれば、それはこの表現
　　主義の絵画と向き合うときである。[26]

　ここで特に注目すべきは、ペヴスナーが表現主義絵画と中世の巨匠た
ちの手による彫刻とに類似する性質——時間・時代を超越する質——を
観察している点です。
　ペヴスナーは、表現主義絵画に時代を超越する宗教性の表現を見出す
とともに、表現主義絵画を描いた画家たちの芸術創造姿勢と中世の芸術
家たちの生き様との間に、似通った精神の働きを感じ取りました。そし
て、何世紀にもわたる時間的隔たりのある表現主義絵画と中世ヨーロッ
パの芸術——中世ゴシック芸術の世界——との間に、芸術創造の動機を
めぐる近似性を認識し、強調するようになりました。
　こうしたペヴスナーの見解は、ドレスデンにおけるドイツ表現主義絵
画をめぐる議論の中から導き出されたものだったと思われます。という
のも、ペヴスナーが実際に身を置いた1920年代後半のドレスデンにおい
て、ティリッヒが真の宗教的芸術表現のあるべき「形式」として表現主
義芸術の価値を論じていたからです。
　ドレスデン工科大学在職中のティリッヒは、彼の「最初の代表的著作」[27]
とされる『現在の宗教的状況』(Die religiöse Lage der Gegenwart, 1926) を出版し[28]、
「造形芸術」を主題のひとつとして扱いました。それはドレスデン時代
のティリッヒ自身の芸術観がまとめられたものと言えるでしょう。
　ティリッヒはその中で、次のように主張しています。

　　今世紀の初頭以来、ブルジョワ社会の精神からの離反が最も明

白な形をとってあらわれているのは、絵画においてである。通常「表現主義_{エクスプレシオニスムス}」と呼ばれている一派はこれを典型的にあらわしている。……

　セザンヌが客観的造形への意思をもって形式ととりくみ、事物にその真の形而上学的深みを与え返した。ヴァン・ゴッホは、情熱的な力をもって光と色彩のなかの創造的動態_{デイナミーク}を顕わにし、北欧人ムンクは自然と人類のなかにある宇宙的戦慄を示し出した。この地盤の上にその後イタリア、フランス、ドイツ、ロシアなどいたるところでもろもろの新しい力が展開した。本来の表現主義が、革命的意識と革命的力とをもって登場してきた。事物そのものの固有の形式は解消したが、しかしそれは主観的印象のためにでなく、客観的形而上学的な表現のためであった。存在者の深淵が、線と色彩と柔軟な形式のなかに呼び起されなければならなかった。ドイツでは「ブリュッケ派」の画家たち、すなわちシュミット・ロットルフ、ノルデ、キルヒナー、ヘケルなどが指導的な役割をはたした。他の人びとも彼らとともに歩んだ。この運動が、現実的なものの内的表現力がまだ奔放に見られた古い原始的で異国的な形式にもどっていったのも当然のことであった。原始的芸術やアジアの芸術の発見は、ブルジョワ社会の精神からの離反の象徴になる。この派はまた、未来派_{フトウリスムス}、立体派_{キュービスムス}、構成派_{コンストウルクテイヴイスムス}といった名称であらわされる特異な運動を引き起こした。事物の自然的形式が解消し、幾何学的性格が採用される。そこには、ブルジョワ的、合理的精神の支配下にあるあらゆる有機的形式表現がいかに不真実なものかという感情がある。同時にまた、そのようにして獲得された平面、線、立体は、ある神秘的透明性をもっている。表現主義でもいたるところそうであるが、ここでも現存在の自己のうちに安住する形式の突破が現われている。ここには、古代の芸術におけるごとく彼岸の世界が描かれているのではないが、自己をこえて彼岸へと向かう事物の内的な超出が描かれている。

……ブルジョワ社会の宗教芸術は、伝統的なもろもろの宗教的象
　徴をブルジョワ的道徳性の水準に引き落とし、それら象徴からその
　超越とサクラメント的性格とを剥奪する。それに対して表現派は、
　その素材の選択はまったく別にしても、それ自体としてある神話的、
　宗教的性格をもっている。……[29]

　ここでティリッヒの言う「ブルジョワ社会の精神」は、直接的には「近
代の資本主義・合理主義的社会の精神」を指していると思われますが、
それは必ずしも厳密な歴史上の時代を念頭においた表現ではありませ
ん。事実、ティリッヒは同書の「経済と社会」に関する記述において、
「ブルジョワ時代」を「神律的中世」に対立する社会と時代のあり様のひ
とつの〈かたち〉として捉えています。それゆえ「ブルジョワ時代以前」
の時代について、彼は次のように記しました。

　　かつてはものとの関係は、畏敬、聖なる畏怖によって聖別され、所
　有することに対する敬虔と感謝によって聖別されていた。ブルジョ
　ワ時代以前に見られたものとの関係は、そのなかに何か超越的なも
　のをもっていた。ものや財産は、神が与えて下さった現実に参与し
　ているという象徴であり、この現実に多く参与させたり少なく参与
　させたりするその位階に応じてものや財産も等級に分けられた。[30]

　つまりここでティリッヒの言う「ブルジョワ時代」とは、必ずしも「近
代」に特化したものを意味していません。それは、「ものとの関係」が
「聖なる畏怖」によって聖別されず、「所有することに対する敬虔と感謝」
によって聖別されていない社会傾向を指し示し、そうした傾向はルネサ
ンスであれ、近代であれ、現代であれ、どんな時代にも成立し得る「非神
律的社会」のあり様を意味しているのです。そして「ブルジョワ社会の
精神」と対峙する「神話的・宗教的性格」の精神も、「今世紀の初頭以来」
の社会にのみ限定されるものではなく、それはむしろ中世ヨーロッパの

キリスト教社会の精神を強く想起させるものです。つまり表現主義絵画にヨーロッパ中世主義の精神の働きを、ティリッヒは見たのではないでしょうか。

　ティリッヒがこうした表現主義観を持つに至ったのには、ティリッヒの少年時代からの親しい友人であった美術史家エッカルト・フォン・ズュドウ（Eckart von Sydow, 1885–1942）の影響がありました。

　ズュドウが出版した『ドイツ表現主義の文化と絵画』（Die deutsche expressionistische Kultur und Malerei, 1920）は、ドイツ表現主義に関する「最初の書物」であって[31]、それはティリッヒに表現主義芸術に対する関心を抱かせ、さらに彼を20世紀芸術の世界に開眼させる切っ掛けとなりました。ズュドウはこの本の中で、ドイツ表現主義と中世芸術に共通する芸術創造行為の営まれかたを問題にしており、ティリッヒはこの先行研究からドイツ表現主義の絵画と中世芸術との間に見出される共通の性質に着目する視点を受け継いだと思われます。

　ティリッヒ自身、自分が表現主義や20世紀芸術に関する関心を持つに至った理由として、友人ズュドウの影響が大きかったことを機会あるごとに語っています。

　　私の友人でドイツ表現主義に関する基本書を書いた著名な芸術史家であるエッカルト・フォン・ズュドウ博士が、新しい様式についてのいささか根源的な諸著作を私に解説することによって、私を近代芸術に導いてくれたのである。私の眼は再び開かれた。30年以上も前のそのとき以来ずっと、そのいっそう極端な形式においてまでも、私は20世紀芸術の熱烈な信奉者である。[32]

　　……私は古い友人である一人の芸術批評家〔エッカルト・フォン・ズュドウ〕によってあらゆる近代芸術のもつ表現的な力の手ほどきを受けたのである。[33]

表現主義芸術に「ブルジョワ社会の精神」から離反する「神話的、宗教的性格」を観察し、「自己をこえて彼岸へと向かう事物の内的な超出」を指摘した神学者ティリッヒの記述は、丁度、ティリッヒとペヴスナーの両者がドレスデンにおいて、実際の作品を通して、あるいはドレスデンの先進的芸術愛好家や収集家たちとの交わりを通して、表現主義絵画を含む最新の芸術動向に身近に接していた時期にまとめられたものでした。

表現主義芸術とゴシック芸術の近似性

　宗教と芸術の関係についてドレスデン工科大学で講じていたティリッヒの芸術論は、ドレスデンの富裕な芸術愛好家たちの間で非常に注目されていましたから、ティリッヒが表現主義芸術に見出していた価値についても、そうした人々は関心を寄せていたものと思われます。

　ドレスデンの地で表現主義芸術の世界に本格的に触れることになった若きキリスト教改宗者ペヴスナーも、この神学者の表現主義芸術論に示唆を受けた一人だったかもしれません。

　ティリッヒと同様、ペヴスナーも表現主義絵画に、ヨーロッパ中世主義の神律的芸術創造の精神に通じる意思と視点が作用していることを感じ取って、そのことを高く評価していました。

　当の表現主義の画家たちが皆、キリスト教信仰の表現として表現主義絵画の制作に取り組んでいたわけではありませんでした。しかしペヴスナーは、20世紀初頭に彗星のごとく現れた一群の芸術家たちの作品に、「達成不可能な世界に到達しよう」とする一途な聖性追求を想起させる芸術創造の挑戦の軌跡を見たのでした。そしてそれは、ペヴスナーの目には、かつて中世の芸術家たちが持ち合わせていた神律的社会における芸術創造の使命と意志に通じる決意——それは芸術におけるヨーロッパ中世主義の精神と呼ぶことができるでしょう——の表出として映ったのでした。それゆえペヴスナーは、ドイツ中世後期の精神に深く通じる

「情熱的な信仰」[34]を持っていたドイツにおける〈中世の秋〉の画家たち
——アルブレヒト・デューラー (Albrecht Dürer, 1471–1528)[35]やマティアス・
グリューネヴァルト (Matthias Grünewald, c.1475/1480–1528)——の芸術に具体
的に言及しながら、次のように主張することができたのです。

> ドイツの14世紀の彫刻やグリューネヴァルトの《磔刑》、そして
> デューラーの芸術に認められる激しさの20世紀的表現を、われわ
> れは表現主義の芸術に観察することができる。たとえばクレーや
> ベックマン、そしてココシュカの初期の作品に、われわれはデュー
> ラーの躍如たる感覚を見出す。われわれは、達成不可能な世界に到
> 達しようとするグリューネヴァルトの芸術における恍惚とした、過
> 剰なまでの表現を、ノルデの芸術に、そしてココシュカの芸術にも
> 発見する……[36]

　グリューネヴァルトも、デューラーも、北方ルネサンス芸術の巨匠で
す。しかし彼らの作品は、いわゆるルネサンス芸術（南方のイタリア・ルネサ
ンス芸術）とは、明確に一線を画しています。北方ルネサンスの芸術では、
後期ゴシック芸術の伝統が継承されていて、北ヨーロッパの宗教的中世
主義の精神が色濃く引き継がれていました。
　グリューネヴァルトの《イーゼンハイムの祭壇画》(Der Isenheimer Altar)
[図20]において、平面的な絵画表現を通して追求された深遠な宗教性に
は、そうしたゴシックの伝統を見ることができます。とりわけ同祭壇画の
《キリストの復活》(Die Auferstehung Christi) [図21] の描写には、後期ゴシック
絵画の著しい「近代性」を見て取ることができます。
　つまりペヴスナーは、ノルデやココシュカといったドイツ表現主義の
画家たちの芸術に、グリューネヴァルトやデューラーの芸術に認められ
る激しさに通じる質を見出せると主張して、ドイツ表現主義絵画に中世
ヨーロッパの芸術——ゴシックの芸術——との近似性を指摘したのです。
　画家本人のキリスト教信仰の有無を問わず、また絵画作品に描かれた

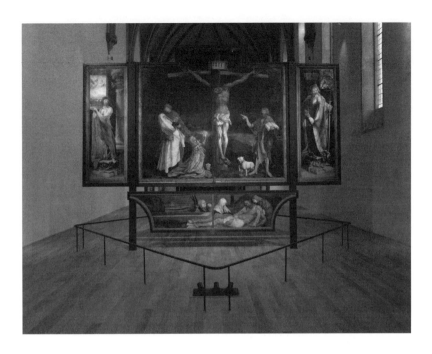

[図20] グリューネヴァルト画《イーゼンハイムの祭壇画》、1512–16年

　主題の宗教性の有無を問わずに、宗教絵画の成立要件を捉えていたのは、ティリッヒでした。
　「宗教芸術としての表現主義絵画」の優位性を確信していたティリッヒは、論考「近代芸術の実存主義的様相」（'Existentialist Aspects of Modern Art'）の中で、宗教と芸術の関係を4つの異なるレベルに分類して検討しました[37]。
　ここでティリッヒが用いた「レベル」——ティリッヒは当初「レベル」という表現を用いていましたが、後に「ディメンジョン・次元」と言い表すようになりました——とは、歴史的成長の過程を示す「段階」を意味してはいません。ティリッヒは、「宗教と芸術の関係」を、①非宗教的・世俗的な形式による非宗教的な内容の表現[38]、②宗教的な形式による非宗教的な内容の表現[39]、③非宗教的な形式による宗教的な内容の表

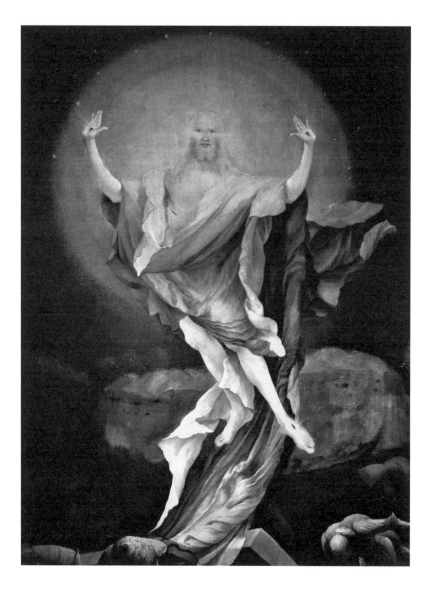

［図21］グリューネヴァルト画《キリストの復活》（イーゼンハイムの祭壇画・部分）、1512–16年

現[40]、④宗教的な形式による宗教的な内容の表現[41]、の計4つのレベル
に分類したうえで、そのそれぞれが長い芸術史・建築史の流れの中で幾
度となく立ち現れてきた事実に注目しました。

　このうちたとえば第3のレベル——非宗教的な形式ではあるが宗教的
な内容を扱っている「宗教芸術」——について、ティリッヒは代表的事
例として「キリストの絵、諸聖人の絵、聖母子の絵」を挙げ、このレベル
の「宗教的な内容を扱っている非宗教的形式」[42]の芸術について考える
とき、「われわれはただちに、盛期ルネサンスの芸術のことを考える」[43]
と述べています。そしてこの種（レベル）の芸術は、「宗教的な内容である
からといって、そのことだけで宗教的な絵画が生み出されるわけではな
いということ……を示すのに……充分である」と結論づけています[44]。

　一方、「4つの異なるレベル」の中で、「最も具体的な意味において宗教
的芸術と呼びうる芸術」は、「宗教的な表現形式と宗教的な内容が一体
化」[45]されているような芸術、すなわち宗教的な内容がそれにふさわし
い宗教的様式や信仰的表現によって表されている芸術でした。ティリッ
ヒは、こうした絵画芸術について、「典礼的目的や、あるいは私的信仰の
ために用いることができる」[46]と指摘するとともに、次のように説明し
ています。

　　　この形式は、それが、なにかを表現するために表層が崩壊させられ
　　　ている形式であるがゆえに、一般に表現主義的と呼ばれている。[47]

　つまりティリッヒは、徹底して「なにかを表現」しようとする——「表
現する」という芸術的〈機能〉の追求に徹した——表現主義的な芸術作
品を「もっとも具体的な意味において宗教的芸術と呼びうる芸術」[48]と
して捉えていたのです。

　こうした芸術は、ドイツ表現主義の興隆によってはじまったものでは
決してありません。それは「近代よりずっと以前」から存在していたか
らです。ティリッヒもそう主張しています[49]。

ティリッヒは1952年にミネアポリスで行った連続講演[50]の中で、「芸術の表現主義的形式」について触れ、次のように述べています。

　　それは、表現するだけでなく、それが表現的であることを示している。それは、それのもつ表現的な力を表現する。それゆえにそれは、非表現主義的諸様式よりもはるかに、われわれの技術的実存在という通常のリアリティーから離れている。表現主義は芸術において現前するところのもの——表現——を明らかにする。この理由のために、原始芸術やアルカイック（古拙）芸術やビザンチン芸術や初期ゴシック芸術や最近の芸術における表現主義的芸術作品のあるものは、偉大な芸術的創造物に属する。[51]

　ペヴスナーはティリッヒのように、芸術における宗教性の表現について考察することはありませんでした。しかし彼は、宗教的な内容や宗教的な形式の有無とは無関係に、表現主義芸術に「達成不可能な世界に到達しようとする」表現[52]、そして「聖性の生きたオーラ」[53]を見る者に感じさせる表現を認めることができました。ティリッヒの表現を借りるならば、遠大な目的のために「技術的実存在という通常のリアリティー」の追求から乖離した「表現的な力」[54]の表現を認めることができたのです。そしてそうした表現は、グリューネヴァルトの芸術とノルデの芸術の双方に認められるように、「時代を超越」[55]し、様式史上の区分を越えて、さまざまな芸術に見出され得るものでした。
　こうした表現主義絵画に関する解釈が示すとおり、ドレスデンでの研究生活以降、ペヴスナーは新旧さまざまな時代の多彩な芸術を一層、縦横無尽に、そしてしばしば同時並行的に扱うようになりました。そしてそうした姿勢は、まもなくペヴスナーの中に、中世のゴシック芸術に彼の生きる時代——現代——への示唆を探ろうとする視点を生むことになったと思われます。

III

利潤・営利の追求と芸術の堕落

研究対象としての日常の現実

　ペヴスナーが表現主義絵画の次に注目することになったのは、一般大衆の身の回りにごく普通に存在する大量生産品や、日常の生活空間としてのごく普通の建築物でした。

　ペヴスナーが、20世紀前半を生きる人びとの周囲に実際に見出される日用品や日常的空間に、美術史的、建築史的関心から注目するようになったのは、1930年代前半のことでした。その背景には、第二次世界大戦目前の混乱期を生きた彼自身の経験があったことは間違いないでしょう。一般社会のさまざまな営みがワイマール共和国末期の政治・社会情勢から否応なしに影響を受ける様を目撃し、青年ペヴスナーの中に歴史家は現代社会と無関係には存在し得ない、という確信が芽生えたからです[56]。

　後年、ペヴスナーは、青年期の自分について次のように述懐しています。

　　わたし自身の建築に関する解釈は、1930年頃、社会史的傾向を強く持ちはじめた。何が起きたかと言うと、その頃までにわたしは、バロック建築からマニエリスムとバロックの絵画（ドヴォルシャックとピンダーの講義のおかげもあって、マニエリスムは丁度その頃、幾らかの研究者の関心と情熱を集めはじめていた）へと研究の対象を移していたのだが、同時にそうしたテーマは説得力に欠けていると感じるようになっていた。『芸術学ハンドブック』（*Handbuch der Kunstwissenschaft*）のわたしが担当し

た巻が1928年に完成し、ゲッティンゲン大学の教壇に立つことになって、わたしは美辞麗句をもてあそぶようなことのない、現実の社会問題に対してより一層責任を果たし得る芸術の必要性を感じはじめたのだった。[57]

　現実の社会問題と実際的必要に芸術・デザインはいかに応えることができるのか真剣に考えるあまり、青年ペヴスナーは一時期、国家社会主義に期待を寄せたことすらありました。当初その暴力性を押し隠していた国家社会主義的変革が、1930年代のヨーロッパ社会を席巻していた極端な個人主義と自由主義、ますます拡大する物質至上主義を大胆に転換させる契機になるのではないか、と期待してしまったのです。

　ペヴスナーのそうした心境の一端は、彼が1934年5月に発表した論文「芸術と国家」（'Kunst und Staat'）に見て取ることができます。この論文でペヴスナーは、歴史家の研究が現代社会のあり様と無関係には存在し得ないと主張したうえで、中世以降のヨーロッパ芸術が「段階的に後退・退廃の一途」を辿って極端な個人主義と著しい相対主義へと至ってしまったことを指摘し、現代が理想と見るべき時代として中世の価値を強調しました。

　この論文をペヴスナーは、第一次世界大戦後ワイマール共和国への批判的姿勢を強め国家社会主義ドイツ労働者党に接近していた雑誌『塔守』（Der Türmer）に発表しました。このことは、当時の政治状況に対するペヴスナーのきわめて楽観的な態度を示していると言えるでしょう。彼がこの論文を投稿したのが、国家社会主義ドイツ労働者党政権による反ユダヤ民族の政策によって、彼自身が大学の教壇を追われた後のことだったからです。目の前の現実の社会問題を改革したいと願う青年は、迫り来る危険と恐怖を察知することができなかったのです。ペヴスナーがナチス・ドイツに絶望するようになったのは、それから数年経ってからのことでした。

　ペヴスナーが政治的にかなり無警戒であったとはいえ、1930年代が彼

にとって劇的で、目まぐるしい変化に富んだ日々であったことは疑いの余地がありません。大学の教壇を追われ、イギリスに移り住み、一時期、彼は敵国民として収容所生活をも余儀なくされました。こうした経験を通して、1930年代はペヴスナーにとって「現実の社会問題」について考えざるを得ない日々となりました。

　ペヴスナーの研究生活においても、1930年代は重要な転換期となりました。「現実の社会問題に対して責任を果たし得る芸術・デザイン」に関心を向けるようになった彼は、1930年代を実際に生きる一般大衆が日常的に触れる日用品や建築物も、美術史的・建築史的考察対象としての価値を有することを確信するようになったからです。具体的には、日常生活の営みに必要不可欠な日用品、ベンチや街灯などの諸設備、大衆向け集合住宅など、部品や部材が大量生産されることで安価に社会に供給される「もの」に、伝統的な美術史・建築史研究が研究対象とする高尚芸術に劣らない、芸術作品としての性質を見出したのです。

　ペヴスナーの中に芽生えたこうした新しい関心は、イギリスに移り住んだ後、彼が取り組むことになった産業デザインの実態調査によって、より一層強化されることになりました。

　1933年、ゲッティンゲンを離れロンドンに移り住んだペヴスナーは、まもなくしてバーミンガムにおいて産業デザインの調査研究に従事することになりました。

　特別給費研究員のポストを設けて、ペヴスナーをこの研究に取り組むために招いたのは、米国生まれの経済学者でバーミンガム大学商学・社会科学部教授であったフィリップ・サーガント・フローレンス (Philip Sargant Florence, 1890–1982) でした[58]。この研究は、人間の日常生活に純粋に奉仕すべきデザイナーという職業が、20世紀イギリスの産業界に占める位置を明確にすることで、デザイナーと産業界の関係を整理、把握し、イギリスの産業デザインの発展に必要不可欠な製品のデザイン性の向上について考察しようとするものでした。

　ペヴスナーは、イギリスに渡る以前から既に、ライプツィヒのバロッ

ク建築やイタリアのマニエリスム絵画に関する研究の傍ら、自分の生き
る時代の市民生活と直結した建築、美術、デザインに学問的関心を示し
ていました。しかし、日々大量生産される日用品に関する調査研究は、
ペヴスナーにとってそれまでの研究とはかなり異質な性格のものであ
り、当初このテーマは、必ずしも彼を満足させるものではなかったよう
です。

　事実、バーミンガムでの研究に携わる直前の1933年末、当時空席と
なっていたエディンバラ大学のワトソン・ゴードン記念芸術学講座の教
授席が公募されると、ペヴスナーは早速応募を決意して、翌年の3月初
旬、面接のためにエディンバラを訪れています。その時のエディンバラ
の印象について、彼は次のように述べています。

　　霧が深く、雨で一日がはじまるとはいえ、この町は本当に美しい。
　　エディンバラ大学は大学にふさわしい外観を有している。……す
　　べてがどういうわけかロンドンよりもわたしには馴染み深く感じ
　　られ、わたしがこれまで親しんできた環境にずっと似ている……エ
　　ディンバラの絵画ギャラリーも素晴らしい……わずか12室しか展
　　示室がないにもかかわらず、その所蔵作品はとても充実している。
　　……町全体が独特の風格と文化的雰囲気に溢れている。バーミンガ
　　ムとは大違いだ。……ここには全てがまさに望ましいかたちで揃っ
　　ている。最高だ。[59]

　結局、ペヴスナーがこの職を得ることはかなわず、エディンバラの文
化的気風に魅力を感じていただけに、この挫折の経験は彼を大いに落胆
させたと言われています。

　他に常勤の職を得ることのできなかったペヴスナーは、バーミンガム
での調査研究に従事することになるのですが、このことが彼にとってい
かに不本意なものであったかは、工業都市バーミンガムについて彼が残
している次の言葉からも明らかでしょう。

バーミンガムの町はひどいものだ。4、5本通っているメイン・スト
リートから外れると、瞬く間に薄汚い煉瓦造りの、言葉で表現でき
ないほど憂鬱にさせられる煤けた2階建ての住宅群に囲まれること
になる。その光景は人を落ち込ませる。[60]

しかし、当初、気が進まないまま着手したバーミンガムでの産業デザ
インに関する研究は、その後のペヴスナーの芸術文化史研究に重要な指
針を与えることになりました。この研究によって、彼は今を生きる一般
市民の実用のために生み出される事物の美的質について、個別具体的に、
かつ学問的に考える貴重な経験をすることができたからです。
　フローレンスは、文献ではなく、実態調査の経験に基づく調査研究の
手法を重視し、バーミンガムでの産業デザインに関する研究においても
この手法を用いることを求めました。この手法そのものはペヴスナーの
好むものではなかったようですが[61]、結果的にそうした実態調査型の研
究を実践する過程で、彼は大量生産が広く浸透した産業デザイン界に個
人主義と物質主義が圧倒的な影響力を有していることを、それまでにな
くリアリティーを持って理解するようになりました。
　バーミンガムでのペヴスナーの調査研究の成果は、まず一般大衆が日
常身近に触れる機会の多い製造品——カーペットから照明器具、暖房器
具に至るまで——を取り上げた連載記事「産業界におけるデザイナー」
('The Designer in Industry') として、1936年4月から11月にかけて計7回にわ
たって『アーキテクチュアル・リヴュー』誌に発表されました。そして
その翌年には、ケンブリッジ大学出版局から『イングランドにおける産
業芸術に関する研究』(An Enquiry into Industrial Art in England, 1937) として刊行
されました。
　この著作の中で、バーミンガムでの研究の目的を、ペヴスナーは次の
ように説明しています。

わたしの個人的な見解では、自然の美しさであれ、人間によって生み出された事物の美しさ——街頭でわたしたちを取り囲む美や、わたしたちが働いたり住んだりしている場所に見出される美、そして非日常的な経験の中で一瞬触れるような美ではなくて毎日用いられるあらゆる道具に表現される美——であれ、美がわたしたちの人生を、より満たされた、より幸福で、より情熱的なものとするのに貢献することは、疑いようのない事実である。

　……デザインの問題は、社会的問題であり、わたしたちの生きる時代に問われなければならない重大な社会問題の一部となっている。わたしたちの同胞のほとんどが日常的に使用している物品の粗悪なデザインに抵抗し、改善を図る戦いは、道徳的義務となる。

　……現実は、きわめてひどい状況にある。わたしが、イギリスの産業芸術の90パーセントが何ら美的利点を有していない、と主張する時、わたしは決して話を誇張しているわけではない。イギリス産業フェアや何らかの業界紙を少しでも見れば、わたしのこの主張が意味することをお分かりいただけるであろう。しかし、わたしのこの主張も、みなさんが初めて耳にした時の印象に比べて、実際はそれほど侮辱的なものではないだろう。わたしは、産業製品の大半がデザイン的に嘆かわしいほどひどい状態になっていない近代国家の存在を知らない。それゆえデザイン性の向上をめざすどのような運動であっても、その目標は問題を抱えている製品のパーセンテージを90パーセントから80パーセント、あるいはおそらく75パーセントに減らすということに過ぎないのである。わたしは、醜悪なデザインを減らそうとするこの挑戦は、意味のあるものであると固く信じている。わたしは本書において、自分が目にしたすべての優れた、そして誠実なデザインについて、正しくその真価を認めることができていたならば幸いである。そしてわたし自身の批判が、表面的で軽々しい主張であると誤解されることなく、助けが必要とされている場面で実際に一助となるような真剣な試みである、と評価さ

れることを願っている。[62]

　バーミンガムでの調査研究を通してペヴスナーは、大量生産時代のデザイン界があまりに利潤追求と商業的判断に縛られてしまっていることを、データに基づいて認識することになりました。そして商業的利潤や営利的判断を優先させる社会傾向が、デザイナーの新たな芸術的挑戦を阻害している、と考えるようになりました。

大量生産時代の芸術的課題

　こうして1930年代後半から40年代中頃にかけて、ペヴスナーが発表した産業デザインに関する論稿には、商業的利潤と営利的判断が過剰に影響力を有しているデザイン界の現状を批判する記述が散見されるようになりました。たとえば前出の連載記事「産業界におけるデザイナー」の中でも、ペヴスナーは、商業的利潤への関心と営利的判断によって「新たな芸術的挑戦」に躊躇してしまっている産業デザイン界の現状を報告しています。

　　自分でも好きではないカーペットのデザインのスタイルをなぜ変更しようとしないのか、と製造業者に訊ねるならば、彼は次のように釈明するであろう。商業的に必要不可欠でない限りは、リスクを冒すにはデザインの変更は経費が掛かりすぎるのだと。[63]

　戦後まもない1946年3月、労働者教育協会の機関紙『ハイウェイ』(*The Highway: The Journal of the Workers' Educational Association*) にペヴスナーが「産業デザインについて考えたこと」('Thoughts on Industrial Design') と題した小論を寄稿した際にも、大量生産時代の芸術的課題の観点から、商業的な利潤追求と営利的な判断がデザインの世界にあまりに大きな影響を与えてしまっている現状が批判されています。

読者諸氏は、戦前のイギリス産業フェアに足を運んだ経験をお持ちだろうか。そうした経験がなかったとしても、これからわたしが述べようとすることを信じていただければ間違いはない。それは実にひどいものだった。——少なくとも展示されていた製品のデザイン性について言えば、それはひどいものであった。95パーセントを優に超える製品が、デザイン的に言ってまったくひどい状態であった。「ひどい」と言ったのは、それは決して展示されていた製品がわたし個人の好みに合っていなかったというわけではなくて、優れたデザインに関心を払っていて、周囲を批評的に観察したことのある人なら誰もがそう判断するであろう、という意味でひどかったのである。良心的な製造業者たちに訊ねたならば、彼ら自身、自分たちの製品がとても醜いことは分かっているし、そういった製品を決して自分たちの家のために購入するようなことはしない、と答えるだろう。そして自分たちの製造した製品を好むような人たちとは交流したくない、とさえ言い放つだろう。さらに彼らは、自分たちの工場は慈善事業のための組織ではないし、そもそも一般の人びとだって別に優れたものを求めているわけではないのだから、どうしようもないのだ、とも弁明するであろう。

　さて彼らがこう主張することに正当性はあるのだろうか。彼らは一般大衆が何を好み、何を欲しているのか、どうやって知ることができるのだろうか。そもそも製造業者は、特別に努力をしないかぎり、彼らが製造した製品を実際に使用する人たちに直に会うことはない。彼らが顔を合わせるのはバイヤーであって、バイヤーは通常、セールスマンを介してだけ一般の人びとと接するのである。したがって一般の人びとと製造業者の間には何人もの人が介在していて、消費者のある程度はっきりとしたかたちで示された要求は製造業者の耳に届く前に、セールスマンやバイヤー、あるいは工場の営業担当の責任者などによって無視され、いろいろなかたちで曲解

されてしまう可能性があるのだ。さらにバイヤーとセールスマンは商品の売り上げで生計を立てているという問題がある。彼らの生活は、ほとんどの場合、委託された仕事に依存している。そんな彼らはリスクを冒すことはできず、ほとんどいつも新しい事・行動に挑むことを恐れている。どの製造業者も言うことだが、バイヤーとセールスマンに共通する傾向は、昨年最も良く売れた商品とほんのちょっとだけ違うものの製造を要求してくるというものだ。そんなわけだから、昔の製品が繰り返し引っ張り出され、新しい装飾でわずかばかり飾られ、ずっとひどいデザインの製品に苦しめられている一般の人びとのもとに再び届けられるのだ。そして仮に製造業者がわずかばかりの数の、より適切で理にかなった製品を生み出したとしても、バイヤーはそうした製品をまったく買わないかもしれないし、買ったとしても人の目に触れないところに陳列したり、一度在庫が売れてしまったらそれっきり入荷の手続きをしてくれないのである。端的に言ってしまえば、優れたデザインの製品とひどいデザインの製品から選択する機会すら与えられていない、という単純な事実によって、一般の人びとは好き嫌いをごく限られた範囲でしか表明することを許されていないのである。[64]

ペヴスナーはさらに、この小論を発表した翌々月、1946年5月にも、『陶器とグラス』誌 (Pottery and Glass) に短い文章を寄せて、まさに同様の主張、批判を展開しています。

製造業者がモダン・デザインによる製品の製造を試みることを躊躇する理由は、いったい何なのだろうか。〔新しいモダン・デザインを試さずに〕なぜこんなにも多くの人びとが、想像性に欠けた製品が繰り返し生み出される状況に、あるいは放埒で悪趣味な製品に満足しているのだろうか。こうした問いかけに対して、製造業者たちはこう答える。——われわれは、自分たちですら好きになれないものを製造するこ

とで生計を立てていて、自分たちの製造するものが決して優れたものではないことも重々自覚していると。しかしこうした状況について彼らを責めるならば、彼らは、デザインがより優れているからといって売れるわけではないのだ、とお決まりの返答をすることになる。わたしは彼らのそうした主張を、まったく信じない。長い目で見れば、優れたデザインは必ず収益に結びつく。値段は安いけれど安っぽいという評判が立つことは、商業的に良い戦略ではない。——たとえ他の製造業者よりも、一時的に安価な製品の生産に成功したとしても。[65]

つまり、ここでペヴスナーが主張しているのは、安価で好ましくないデザインが繰り返し生み出される状況を、商業的利潤を求める営利的判断によって推し進められた大量生産体制至上主義の社会のありかたと「一体不可分」なものとして捉えることは正確ではない、ということです。

機械が工業製品から良き趣味を根絶し、産業の発展と機械の一般化が優れたデザインを消滅させ、ただ収益に結びつくだけの安価で好ましくないデザインの流布に拍車をかけてしまった。——このように考えることは「浅薄な見かた」だ、とペヴスナーは言います。

そういう面が機械化には確かにありましたが、日常生活に資する事物のデザインや良き趣味が軽視され、もっぱら収益を重視する姿勢で製造されるようになってしまったことは、単に機械製造の問題ではなく、製品の製造と流通、そして消費に忙殺されるようになってしまった社会に起因していました。

ペヴスナーは、安価ではあるが好ましくはないデザインが大量に流通してしまう要因を、機械の使用による大量生産にではなく、生産量の突然の増大、急激な労働人口の増加、そして新しい市場の需要を満足させる必要といった社会のあり様に見出しています[66]。

中世の職人は絶滅してしまって、すべての製品の形状や見た目は、教育を受けていない製造業者の手に委ねられた。いくらか評価を得ていたデザイナーたちは、まだ産業界に参入することはなく、芸術家たちは産業界の実情から超然としていて、労働者は芸術的な事柄について何ら発言の機会を持たなかった。……自由主義は、検証されないまま哲学においても産業界においてものさばることになって、製造業者はどんなに粗悪でおぞましいような製品をつくり出そうとも、それで罰せられることなくやりおおせるならば、それはまったく各自の自由なのだ、という考えかたを生み出してしまった。そして製造業者が、事実そうしたことを実行することは容易であった。なぜなら、消費者は伝統も教育も余暇を楽しむ余裕も持たず、生産する側の人間がそうであったように、この悪循環の犠牲者だったからである。[67]

　日々の生活の営みに忙殺されていた労働者、消費者、そして製造業者は、美的な感動や美的悦びを享受することはなく、彼らの存在自体が著しく軽視されていました。
　その一方で、芸術家たちは一部の富裕層のためだけに働き、庶民の生活上の要求に応じた製品を芸術作品として生み出そうとはしませんでした。
　ペヴスナーは、こうした傾向の元凶を、南方の盛期ルネサンスの時代に芸術家たちが自分たちを、「権力者や富裕層の庇護のもと、上流富裕層のために働く存在」、「一般大衆とは違う特別な存在」、「大衆の趣味、好み、ニーズに謙虚に聞き従う必要のない存在」として自覚するようになったこと、すなわち「中世の職人」たちが「絶滅」してしまった後の時代に芸術家の自己認識に生じた変化に見出しました。
　ペヴスナーは、南方の盛期ルネサンスの時代に、芸術家は「無教養で品の無い」貧しい生活を送る庶民との関係を絶ち、「そうした階級の人びとの日常的必要のために働くことは、自分の果たすべき役割ではな

い」[68]と考えるようになったと述べて、さらに続けて次のように指摘しています。

　ルネサンス時代に、芸術家は初めて自分たちのことを、衆俗を超越する存在、そして崇高な教えを一般大衆に伝え広める高位の存在として自覚するようになった。レオナルド・ダ・ヴィンチは、芸術家が科学者でありヒューマニストであることを望んだが、芸術家が職人であることは決して望まなかった。[69]

IV

ニコラウス・ペヴスナーが見た
中世ゴシック芸術の真髄

20世紀の範としての中世

　注目したいことは、ペヴスナーが、芸術家が職人であることを拒絶し、労働者、消費者、製造業者の存在を徹底的にないがしろにすることになった南方のルネサンスの最盛期にはじまる芸術界のあり様を、中世における芸術創造の営みと対照させていたという点です。

　中世にあって芸術の創造に従事した人びとは、各人の物質的な欲や名声を求めることなく、無名の職人に徹して、キリスト教芸術とキリスト教建築の実現にその一生を献げていた、とペヴスナーは信じていました。

　ペヴスナーによれば、中世の無名の棟梁や職人、石工たちは、自分たちの名前を美術史・建築史の歴史に刻むことに一切関心を抱いていませんでした。中世の人びとの芸術創造行為に名声欲や営利的関心が介入する余地など一切なかったのです。彼らは新しい芸術的表現の模索に貪欲に励み、自分たちの才能が周囲から称賛されることにも、自分たちの名前が後世の人びとによって記憶されることにも関心がありませんでした。事実、中世の芸術作品や建築物で作者の名前が特定されている例は、驚くほど少なかったのです。

　ペヴスナーは、1836年、デザイン史研究に先鞭をつけた名著を出版しました。『モダン・ムーブメントのパイオニアたち──ウィリアム・モリスからヴァルター・グロピウスまで』(*Pioneers of the Modern Movement: From William Morris to Walter Gropius*, 1936)［図22］という書物です。

　この本の中で、ペヴスナーは「〔19世紀に入ると〕芸術家は急速に、芸術の実

用性〔utility〕と一般大衆を軽蔑するようになり……自分の生きる時代の現実生活から自分たちを乖離させるようになった」[70]、そして「彼らは同時代の圧倒的大多数の人びとからはあざ笑われる存在となり、ごく少数の批評家と経済的に裕福な芸術愛好家たちによってのみ、嘆賞されるようになってしまった」[71]と記しています。そのうえで、「芸術家と芸術を取り巻くそうした問題状況が一切存在しなかった時代」が「中世である」と述べて[72]、「中世では、芸術家は熟練した職人で、彼らは仕事を選ばず、何においても自らが持ち得る

PIONEERS OF THE
MODERN MOVEMENT

FROM WILLIAM MORRIS
TO WALTER GROPIUS

BY NIKOLAUS PEVSNER

LONDON: FABER & FABER

[図22] N. ペヴスナー著
『モダン・ムーブメントのパイオニアたち』
1936年

技芸のすべてを最大限に駆使して、依頼された仕事に打ち込むことを誇りとしていた」[73]と強調しています。

　モダン・デザインを生み出すことになったデザイナー、建築家たちの系譜に光を当てたこの著作の中で、ペヴスナーが中世に言及したのには、もちろん理由がありました。それは、ペヴスナーが現世的名声や経済的成功といった問題から自由であった「中世の職人たち」の生きかたに、大量生産時代の芸術創造のあるべき姿を考える手掛かりを見出すことができると考えていたからです。

　つまり彼は、20世紀における芸術創造の「範」となる価値を、キリスト教信仰と人間の芸術的創造行為が深く結びついていた中世に探ろうとしたわけです。

　ペヴスナーは、戦時中、1942年に出版した『ヨーロッパ建築史概説』の初版[74][図23]の中でも、中世の職人たちの生きかたに注目しています。

　彼はこの著作の中で、中世という時代を、「大聖堂の建設に携わった石

工・棟梁たちの名前が不詳であった時代」と、「彼らの名前が徐々に記録されるようになった時代」とに区別して捉えています。

この「作者不詳の時代」と「作者が徐々に特定されるようになった時代」の境界は、ほぼ12世紀の後半頃に段階的に現れ出てきた、とペヴスナーは言います[75]。

確かに中世と言っても、13世紀に入ると石工たちの名前が以前よりも記録されるようになったようです。本書の冒頭で触れましたウェストミンスター・アビーの場合も、ヘンリー3世 (Henry III, 1207–72) によって13世紀にゴシック様式による建て替えが進め

[図23] N. ペヴスナー著『ヨーロッパ建築史概説』1942年

られた際、その指揮にあたった3人の棟梁の名前が記録され、今日まで知られています[76]。

ペヴスナー自身、長い年月を経て徐々に進行した中世の職人たちの名前の記録をめぐるこの変化を念頭に、「中世の大聖堂をすべて、作者不詳の産物であると考えることは誤りである」[77]と指摘しています。しかし、中世の棟梁や職人、石工たちの名前の残しかたは、あくまでも「秘かに、控えめに残す」という域を出ていませんでした。

盛期ルネサンス以降の建築家や芸術家たちが積極的な個性の表明と名声の獲得を望み、飽くなき現世的な欲求に生きたのに比して、中世の職人、石工たちは世俗社会における名声や成功にまったくと言ってよいほど関心がありませんでした。

13世紀に入っても大方の状況はそれ以前と変わらず、大半の中世の人びとには、現世的名声の追求よりも重要な取り組むべき課題と関心、すなわち自らのキリスト教信仰をいかに具現するかという目的意識がありました。

ペヴスナーはこのことについて、次のように記しています。

13世紀には、司教も修道僧も、そして騎士も職人も、それぞれの能力に応じて、現世に存在する事物で神によって創造されなかったものは何もなく、すべての事物に関する感覚や興味もその事物の有する神を讃える価値に由来すると確信していた。[78]

サゾル大聖堂の葉飾りとキリスト教信仰

　ペヴスナーは、戦後まもなく出版した著書『サゾル大聖堂の葉飾り』（*The Leaves of Southwell*, 1945）［図24］の中でも、中世の芸術家たちの間には現世的な名声や成功に関する関心は皆無で、したがって中世の芸術家たちの名前は後世に知られずにきた、と指摘しています。

　『サゾル大聖堂の葉飾り』は、イングランド中部ノッティンガムシャー州の小さな町サゾル（サウスウェル）に建つサゾル大聖堂（Southwell Minster）［図25］[79]の装飾を扱ったものです。

　現在、見ることのできるサゾル大聖堂の建物は、12世紀初頭から13世紀末にかけて建設されました。ロマネスク様式の最盛期から続くゴシック様式の流行期への移行が進んだ時代にふさわしく、この大聖堂で

［図24］N. ペヴスナー著
『サゾル大聖堂の葉飾り』
1945 年

はロマネスク（ノルマン）様式とゴシック様式が混在した様子を見て取ることができます。

　ペヴスナーはこの美しい小さな本の中で、この大聖堂のゴシック様式で建てられたチャプター・ハウスの内部装飾に注目しました。アイビー、ブドウ、サンザシ、ナラなどの葉を象った圧巻の装飾の数々です。名も無き中世の芸術家たちは、なぜこれほどまでに精巧な装飾・彫刻を生み

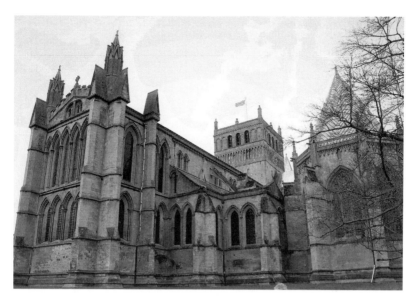

[図25] サゾル大聖堂、1108–1300年頃

出し得たのか。──こうした問いかけとともに、ペヴスナーは中世を生きた無名の石工たちの芸術家としての生き様に思いを巡らしています[図26–34]。

『サゾル大聖堂の葉飾り』の中で、ペヴスナーは中世の芸術家たちの名前が後世に伝えられることがほとんどなかったことについて、以下のように記しています。

　　……驚くべきことに、中世の建築家と芸術家で、わたしたちの時代にまで名前が知られている人物はほとんどいない。彼らの名前は、年代記の中に記されていない。なぜなら彼らの働きは、必要を満たすための仕事とみなされていたからである。建築家という用語も、彫刻家という用語も、中世においては使われていなかった。建築も彫刻も、大聖堂や、作業場として使われた大修道院の番小屋から、作者不詳のまま生み出されたのだった。ただしこのことは、独創力

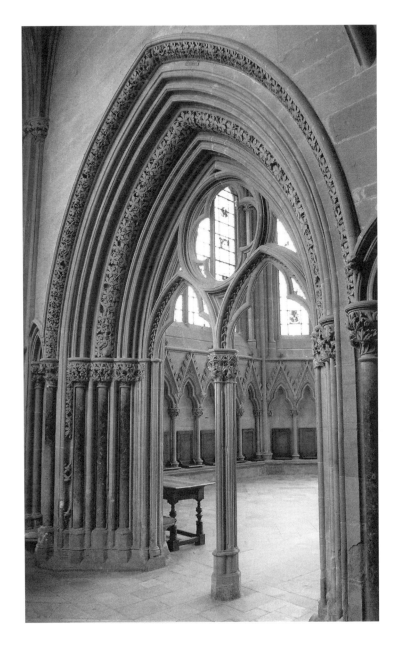

[図26] サゾル大聖堂チャプター・ハウスの入口、13世紀後半

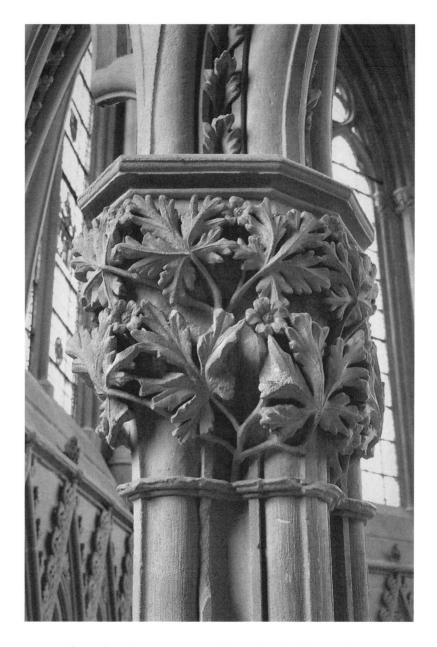

[図27] サゾル大聖堂チャプター・ハウスの入口中央に立つ柱の柱頭 (キンポウゲ)、13世紀後半

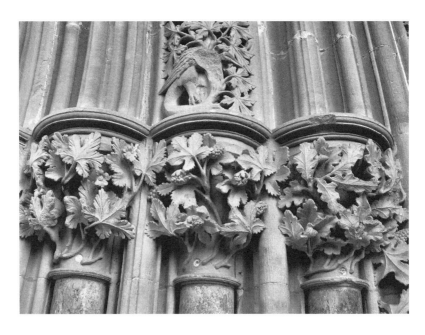

[図28] サゾル大聖堂チャプター・ハウスの入口右手の葉飾り
（キンポウゲ、ブドウあるいはクワ、オーク）、13世紀後半

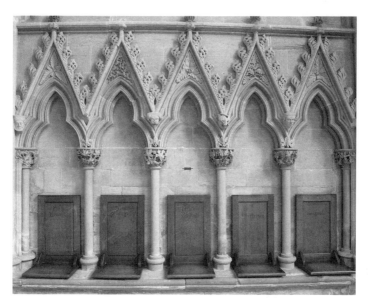

［図29］サゾル大聖堂チャプター・ハウス内部の参事会員席を仕切る柱の葉飾り
（バラ、ホップ、ブドウ、オーク、キンポウゲ、ホップ）、13世紀後半

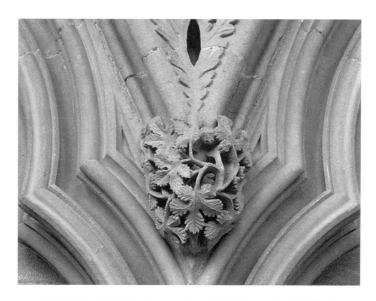

［図30］サゾル大聖堂チャプター・ハウスの葉飾り（ホップ）、13世紀後半

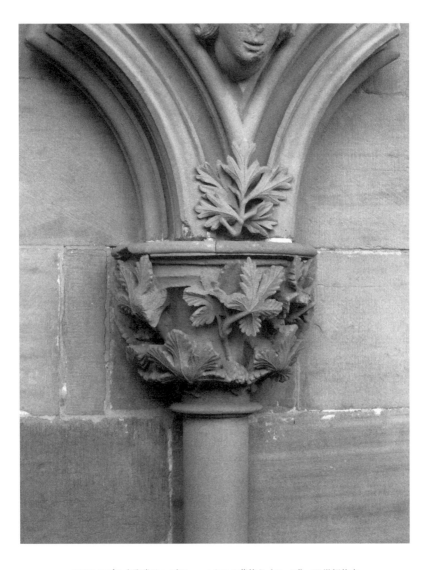

［図31］サゾル大聖堂チャプター・ハウスの葉飾り（ホップ）、13世紀後半

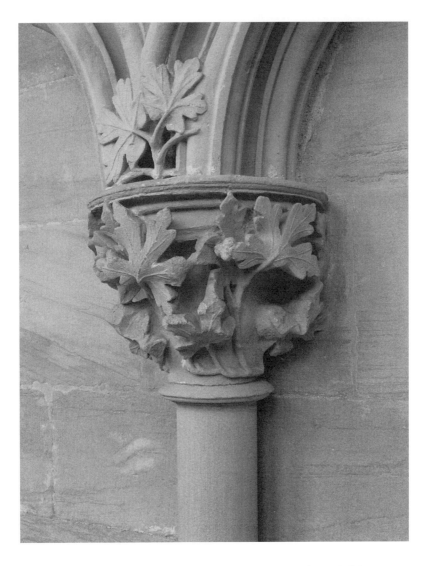

[図32] サゾル大聖堂チャプター・ハウスの葉飾り（ブリオニア）、13世紀後半

[図33] サゾル大聖堂チャプター・ハウスの葉飾り（ブドウとオーク）
（[図29]・部分拡大）、13世紀後半

［図34］サゾル大聖堂チャプター・ハウスの葉飾り（メープル）、13世紀後半

に溢れた天才が、その時代に存在しなかったということを意味しているわけではない。そうではなくて、彼らの仕事は作者が特定される必要のない、当然のことと考えられていたのである。わたしたちが中世の時代の大聖堂の建設に腕を振るった主任棟梁たちや彫刻家たちの名前を耳にするのは、ただ単に偶然賃金の支払いに関する記録が残っていたり、何か偶発的な出来事の結果でしかないのである。[80]

　サゾル大聖堂の葉飾りが伝える中世の驚くべき高度な芸術性を目の当たりにして、ペヴスナーの中に、無名のまま自らの芸術家としての技量のすべてを出し切って葉飾りを彫った中世の石工たちに対する尊敬の念が生まれたに違いありません。わたし自身、サゾル大聖堂のチャプター・ハウスの中に立って、中世の石工たちが彫ったひとつひとつの装飾を見つめながら、そうした思いを強くしました。
　ペヴスナーは、芸術が芸術家の個人的な名声欲を満たすために、そして世俗的な目的を達成するために営まれることを激しく嫌いました。彼は、印象派の絵画を嫌悪し、「芸術のための芸術」、「芸術家のための芸術」などという芸術至上主義の標語を生涯決して認めませんでした[81]。
　ペヴスナーが中世を理想視するとき、その根底には、中世では芸術創造は、人間の名声欲や政治的権力への従属などといった世俗的な欲求や要求とは乖離した、崇高な行為として営まれていて、それは神律的社会の中で果たすべき役割を明確に与えられていた、という強い確信がありました。それゆえにサゾル大聖堂の葉飾りを目にして、彼は次のように断言することに躊躇しなかったのです。

　　……サゾル大聖堂の葉飾りに実現された調和は、自然と様式との間
　　の調和、あるいは模倣的性格と装飾的性格との間の調和よりも、一
　　層深遠なものなのではないか。それはおそらくは神と現世、目に見
　　えない世界と目に見える世界との調和ではないか。これらのイング
　　ランドの田園地方に残る、その新鮮さまでもが表現された葉飾りの

彫刻は、もし13世紀の聖人たちや詩人たち、そして思想家たちを満たしていたその精神、すなわち神が創造された自然のいとおしさに対する宗教的崇敬の念をともなわずに彫刻されたとしたなら、はたしてわたしたちをここまで強く感動させたであろうか。神がすべての人間と動物、そしてすべての草木と石材の中に宿っているがゆえに、こんなにも素晴らしい美が存在し得ているのだという確信によって、神に祈りを献げるその指で触れ、五感すべてで感じとることができる、生きとし生ける物に見出される尽きることのない喜びが、高揚されるのである。こうした喜びの感情は、トマス・アクィナスの哲学、アルベルトゥス・マグヌスの科学、そしてヴォルフラム・フォン・エッシェンバッハの文学の中で意識的に高められ、サゾル大聖堂のキンポウゲやサンザシの葉、そしてカエデの葉の彫刻においては非意識的に高められた。南方のルネサンスは、200年後、おそらくはもう一度このような美を讃えることができたのだが、そこには美を強化するための揺るぎない信仰心が欠如していた。[82]

　中世のゴシック建築とそこに施された装飾や彫刻の数々は、圧倒的信仰の上に成立した芸術的所産でしたが、200年後のルネサンスは中世ゴシック芸術に決して劣らない輝ける芸術的才能を開花させたにもかかわらず、真の宗教芸術を生み出し得なかった、とペヴスナーは言うのです。
　ここで重要なことは、ペヴスナーが広義のルネサンスではなく、「南方のルネサンス」('the Renaissance in the South') に限定していることです。ペヴスナーは、中世とは際立って対照的な芸術創造の動機が蔓延していたのは、「北方」のルネサンスにおいてではなく、「南方」のイタリア・ルネサンスにおいてであったことを明確にしているわけです。
　先述のとおり、北方ルネサンスでは、依然として中世ゴシック芸術の伝統が強く継承されていて、南方のイタリア・ルネサンスとは違って、「揺るぎない信仰心」に裏づけられた宗教性の芸術的表現が真摯に追求されていたからです。

ペヴスナーの中世への憧れ

　はたして中世の芸術創造行為が本当に信仰表現的役割を担って営まれていたのか、そして中世の職人や石工たちは本当に「自分たちの名声を獲得するよりも遠大な目的」のために働くことに満足していたのか。——こうした点を詳細に吟味することに、ペヴスナーはあまり関心を向けませんでした。彼の中世社会における芸術創造の実態に関する著述は、実際のところ詳細な一次資料の検討に基づいた厳密なものではなかったからです。

　ペヴスナーは、確かにイギリスにおいて、中世の芸術全般に対する関心を興隆させるのに大きな役割を果たした人物の一人として知られています[83]。ただし一方で、ペヴスナー自身の中世の建築や彫刻に対する関心は必ずしも学問的な性格を帯びたものではなかった、とも指摘されています[84]。ペヴスナーは、中世の建築や芸術を研究対象とする人びととは明らかに異なる視角から、中世における人間の芸術創造の営みを解釈することに熱心だったからです。

　ペヴスナーは、芸術が作り手である芸術家のエゴイズムを満たすための手段として用いられることを嫌いました[85]。彼は、芸術が作者の私利私欲とは無縁の、より高次な目的を達成するための手段として探究されることを望み、芸術には常に何らかの果たすべき役割、機能、働きがあると考えていたのです。

　そんな彼には、中世はとても魅力的な時代に思えたのでしょう。

　ペヴスナーにとって中世の建築や芸術の素晴らしさは、それが特定の個人の才能や技芸に帰すものではなく、名も無き中世の人びとの神聖な職責への献身のしるしとして実現されたように思われる、という点にありました。彼の目には、盛期ルネサンスから後期ルネサンスにかけてのイタリアの建築や、その後に続くバロックの建築が、強烈な個性を持つ天才たちの才能と技芸を世に誇示する手段となったのに対して、中世の建築では信仰の造形化がもっぱら追求されていて、その作り手たちの実

像は歴史の彼方に霞んでいるように映ったのです。

　ペヴスナー自身、中世のキリスト教建築が具体的に誰によって構想され、建設されたか特定することにまったく関心を持ちませんでした。

　中世の大聖堂の建設に携わった棟梁たちの名前は、ウェストミンスター・アビーの場合のように、建設工事に関連して記されたさまざまな文書や記録の中に確認できる場合もあります。しかしペヴスナーは、そうした人びとをゴシック大聖堂の「建築家」とは見做しませんでした。「後の時代の建築家について書かれるようになった伝記には、そうした著述を可能にする証拠が存在したが、中世の職人たちにはそうしたものがなかった」[86]ことも、ペヴスナーのこうした中世建築観を正当化することになったようです。

　ペヴスナーは、次のような問いかけの言葉を残しています。

　　もしも我々が〔熟練した〕一人の石工のことを、個性的な人物あるいはある様式を代表するような人物としてその生涯について著述することができないとすれば、その石工の名前を知ったところでなんの助けになるというのか。たとえばセンスのウィリアムとヴィラール・ド・オヌクールは言及する価値のある名前であるが、サザーク大聖堂のクワイア〔内陣西側を占める空間〕の柱間は「おそらく13世紀にスティーブンという名の熟練した職人によって設計されたものであろう」と聞いたところで、それが何か重要なことになるだろうか。[87]

　ペヴスナーは、ゴシック建築を少数の熟練した石工や才能豊かな職人の労力の産物として見ることはありませんでした。ペヴスナーの考えかたによれば、中世の大聖堂は、才能ある個人としての建築家、芸術家の仕事ではなく、名も無き無数の信仰熱心な職人と石工たちの日々の営みが総合されることで生まれた様式の成果でした。

　ペヴスナーは次のように主張しています。

中世後期以後の時代に比べ、中世後期以前の時代には、個々の建築家たちの存在に光が当てられることはなかった。設計に携わった人間たちのそれぞれの人物像を今では生き生きと語ることができないのだから、わたしたちには、彼らが実際に生きた時代よりも熱心に彼らの名前に関心を示す必要などはないのである。結局のところ、大いに強調して言えることは、12世紀と13世紀、そして14世紀においてでさえも、建築家たちの名前を記念することに、これっぽっちも関心が示されたことはなかった、ということである。……イングランドにおける中世建築の歴史についても〔フランスとドイツの場合と同様〕、1500年より以前の時代について言えば、設計に携わった人物の生涯に焦点を当てた伝記的な歴史としてではなく、様式の歴史として扱うことが正しいし、適切である。[88]

ペヴスナーはこうした視角から中世を憧憬していましたから、さまざまなかたちで残された文書や記録を丁寧に分析し、大聖堂建設の偉業を個々の現場で働いた特定の個人の才能に結びつけて著述することはありませんでした。

ペヴスナーの中世のゴシック建築への関心は、学術資料や記録文書に基づく歴史科学的なものではなく、むしろ解釈的・批評的なものでした。それゆえ、ペヴスナーの中世建築に関する著述は、時に「中世の年代史家たちの残した記述を疑うことなく、鵜呑みにしてしまう」ようなところもあって、「優れた歴史家」のものとは言えない[89]、とさえ批判されることもあります。

ただこうした批判は、ペヴスナーが考える歴史家のありかたとは根本的に違う立場からなされたものと言うべきでしょう。

1940年、第二次世界大戦の激化に身近に触れながら[90]、ペヴスナーは20世紀に歴史家はどうあるべきかを考え、次のように主張しました。

われわれが生きるこの20世紀、すなわち自由主義が衰退し、専制主

義が再び力を盛り返している世紀、そして支配的勢力の間で広く受け入れられたイデオロギーをともなった集産主義と、忍耐強い偏見のない研究が落ち目にある個人主義の世紀において、歴史家はもはや現代社会の実際的要求から自らの存在を遮断しておくことはできない。歴史家は、至る所で時事問題に巻き込まれるか、あるいは学問的隠遁状態へと脇に押しのけられる。学問研究と、人の必要を即刻満たす実利性との間に折り合いをつけて調和させることは、20世紀において歴史を叙述する行為にとって最も差し迫った課題のひとつではないだろうか。ジャーナリストはあまりにも頻繁に、歴史についての書物でありながら、同時に今日的諸問題を論じるものが明らかに求められている状況に直面してきた。そしてジャーナリストはあまりにも頻繁に、真の歴史的な著述物の特徴である事実に対する注意深い関心を一切持たないままに執筆された、見せかけだけの無価値な伝記本や研究本を世に出してきた。しかし、過去は現在とまったく同じようであったと偽って主張しても、時事的な問題と困難について理解することはできない。また、ローマ時代や中世、あるいはバロック期の事柄について記述するのに1938年の隠語を用いたところで、そうした事柄を理解することは不可能である。また、いくつかの雑多な事実を取り上げて、それらをかなり遠い過去の時点から、今日、一人の人物や一つの国家、そしてある階級が置かれている状況へと直接繋がるひと続きの流れの中に組み入れてみたところで、時事的な問題と困難について理解することはできない。実際は正反対である。いかなる時代であれ、様式であれ、国家であれ、その固有性を浮き彫りにし、人間の活動の最も変化に富んだ諸領域において語られたり、書き記されたすべての言葉に論理的な首尾一貫性を見出し、際立たせることによって初めて、歴史書の著者は最終的に自分の著作の読者たちに、特定の問題が現時点においてどのようなかたちで解決を図られなければならないのか、知らしめることができるであろう。[91]

建築史家ペヴスナーの主たる関心は、歴史を詳細に分析し、読み解くことよりも、歴史上の建築遺産の数々を解釈、批評し、個々の実例の中に今日を生きる人びとに益となる教訓を探ることにありました。そしてこうした姿勢を、彼は中世の建築や彫刻について語り、著述する時にも貫いたのです。

　ペヴスナーは、中世社会においてはキリスト教信仰が芸術創造の世界をあまねく支配していたと、ある意味独断的に信じていました。そして「美を強化するための揺るぎない信仰心」に基づいた中世の芸術創造の営みは、個々人の名声や富を獲得したいという現世的な欲、そして功利的思考を打ち消していたと考えました。このように中世を捉えることで、ペヴスナーは、無名でありながら情熱的に働き、優れた作品を生み出した中世の人びとの生きかたに、20世紀芸術の規範となる芸術創造のモティーフを見出したいと願ったのでしょう。20世紀の建築もデザインも、大量生産体制の強大な影響の下、その芸術創造行為の担い手である労働者は個々人が特定されない集団であるという点で、工房制度の枠組みの中で名も無き職人や石工たちが生み出した中世の芸術と近似しているように感じられたからです。

　キリスト教信仰が中世の芸術創造の世界を律していたとペヴスナーは信じていましたが、だからといって中世の芸術が、何ら問題を有しない理想的な社会の只中から立ち現れたわけではありませんでした。

　中世の職人たちが、「美を強化するための揺るぎない信仰心」によって、無名のまま優れた作品を生み出せたのは、人間にそうしたことを可能にする幸福な環境が中世の時代には整っていたからだ、と考えるのは誤りです。

　アーツ・アンド・クラフツ運動（Arts and Crafts Movement）の創始者ウィリアム・モリス（William Morris, 1834–96）は、中世においては「社会的な、有機的な、希望にみちた、進歩的な芸術をもつこと」が可能であったと主張していますが、他方では中世の芸術を生み出した人びとが「農奴か、産

業統制の 鐵 （くろがね） の壁でかこまれたギルドの職人」であって、決して「自由で
はなかった」こと、「政治上の権利をもたず、その主人である貴族階級か
らひどい搾取をうけていた」こと、そして「中世の圧政と暴力とが当時
の芸術に影響をあたえていること」を認めています[92]。しかしそのよ
うな状況下でも、無名の職人や石工たちは創造性豊かな制作活動を展開
することができました。その理由についてモリスは、中世の「圧政の真
只中」にあっても「希望に満ちた芸術」が生み出され、中世の職人たち
が「自分の仕事をするのに自由であった」のは、中世の「圧政の手段が素
朴なほど見えすいており、職人たちの仕事にたいして表面的な関係しか
持っていなかった」からである[93]、と述べています。つまり、搾取され
る社会構造であってもなお、中世の職人や石工たちは根本的には自由で
あって、希望に満ちた優れた芸術の創造をめざして、自らの仕事に取り
組むことができた、というわけです。

　ペヴスナーの場合も、モリスの場合も、その主張は必ずしも科学的に
解明されたものではありませんでした。その意味では、ペヴスナーが理
想視した中世における芸術創造のあり様も、モリスが「中世において最
高潮に達した」と信じた「広く諸芸術を含む調和的な建築芸術」[94]の実
現も、中世の実情とは乖離したものであった可能性は否定できません。

　それでも彼らは、中世を生きた人びとが「美を強化するための揺るぎ
ない信仰心」を持ち得たのは、人びとの社会的生活とは別次元で神律的
社会が実現していたからだ、と見ていたということでしょう。そうした
中世の姿は、ヨハン・ホイジンガ (Johan Huizinga, 1872–1945) が次のような
言葉によって説明していることと重なります。

　　中世キリスト教社会にあっては、生活のあらゆる局面に、宗教的観
　　念がしみとおり、いわば飽和していた。すべての事物、すべての行
　　為が、キリストに関連し、信仰にかかわっていたのである。つねに
　　そうであった。つねに、事物すべての宗教的意味を問う姿勢がみら
　　れ、かくて、内面の信仰はひらかれて、おどろくほどゆたかな表現

を展開する。[95]

　中世人の日ごろのものの考えかたは、神学の思考様式と同じであった。……生活のなかに、たしかな場所を占めるにいたったもの、つまり、生活形式になったものは、卑俗な習俗慣行であれ、至高至尊のことがらであれ、すべてこれ、神の世界プランのうちに秩序づけられたものとみなされる。[96]

　中世思想の概念体系は、天をさしてそびえたっている。[97]

ペヴスナーのゴシック擁護とイタリア・ルネサンス批判

　「神が創造された自然のいとおしさに対する宗教的崇敬の念」[98]をともなわずに芸術家、建築家、デザイナーが自己を顕示する手段として芸術創造に取り組み、そのことのゆえにキリスト教芸術がしばしば現世的目的のために犠牲にされてしまったのは、主として南方ヨーロッパ、イタリアの盛期ルネサンス以降のことです。
　歴史家ヤーコプ・ブルクハルト（Jacob Burckhardt, 1818–97）の言う「近代的名声欲」の問題が、キリスト教芸術の世界をも浸食してしまったのです。
　『ヨーロッパ建築史概説』の中で、ペヴスナーはこの「芸術と名声欲」をめぐる問題について、いくつかの印象的な記述を残しています。
　たとえば、盛期ルネサンスからマニエリスムの時代にかけて活躍したミケランジェロについて、「生前に彼についての二冊の伝記が刊行された事実」に触れながら、ペヴスナーは次のように記しています。

　　彼〔ミケランジェロ〕は、カスティリオーネが描いた宮廷人たちやレオナルド・ダ・ヴィンチとはまったく反対に、非社交的で疑い深く、熱狂的な仕事人で、外見に無頓着、非常に信仰に篤く、そして強烈なまでに高慢な人物であった。それゆえ彼のレオナルドに対する嫌悪、

そしてブラマンテやラファエロに対する嫌悪は、彼らに対する軽蔑とねたみからくるものであった。われわれは彼の性格や生涯について、彼よりも以前の時代の芸術家に比べてより多くを知っている。ミケランジェロに対する空前の称賛は、彼の生存中に二冊の伝記が刊行される事態を生むことになった。それらは、どちらも系統的な資料収集に基づいて著された。伝記というものがそういうものであることは良いことである。なぜならわれわれは、彼の芸術を理解するために、彼について大いに知らねばならないと感じるからである。中世の時代では、建築家の個性が、ミケランジェロの場合のように建築家の様式に決定的な影響を与えるようなことはなかった。ブルネレスキは、ゴシック大聖堂を手掛けた建築家たちよりはその性格がわれわれに知られてはいるものの、彼の生み出した造形はなお驚くほど客観的なものである。ミケランジェロこそが、建築を建築家の個性を表現する手段・媒体へと変質させた最初の建築家なのである。[99]

バチカン宮殿 (Palazzi Vaticani) のシスティーナ礼拝堂 (Cappella Sistina) に描かれた天井画と内壁画を直に目にして、現世的名誉心に囚われてしまった芸術家ミケランジェロの悲哀を感じ取る人は少なくないはずです。

教皇ユリウス2世 (Julius II, 1443–1513) のプライベートな礼拝堂の天井と内壁にフレスコ画を描くという仕事を与えられたとき、詩人でもあったミケランジェロはその不運を嘆き、フラストレーションを言葉に残しました。自らの才能を彫刻芸術の領域に見出していたミケランジェロは、フレスコ画の制作という仕事を喜べなかったのです。ミケランジェロは、ユリウス2世が自分をこの仕事に指名したのは、ライバルであったブラマンテ (Donato Bramante, c.1444–1514) とラファエロ (Raffaello Sanzio, 1483–1520) が自分を陥れようと仕組んだせいではないか、と疑ったとさえ伝えられています。

それでも聖書の世界を自らの技芸を誇示する手段として描くという、

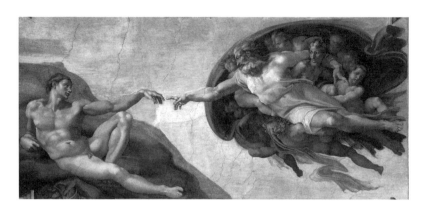

[図35] ミケランジェロ画《アダムの創造》(部分)、1511 年頃

ミケランジェロの現世的芸術創作姿勢は、あの空間の随所に見て取ることができます。

「アダムの創造」の場面 [図35] に描かれた神は、アダムの鼻に命の息を吹き入れる姿としてではなく、古代ギリシアの彫刻を彷彿とさせる肉体美を持った屈強な男性の姿で描かれました。風に乗って大胆に腕を伸ばす様子は、その人体表現の劇的効果を狙って創案されたものです。

神によって創造されるアダムの姿も、旧約聖書「創世記」の記述の描写としてはふさわしいものとは思えません。ギリシア彫刻を下地に描かれたような青年アダムは、堂々と創造主と向き合っていて、その姿からは「創世記」が伝える創造主と被造物としての人間の関係性を見て取ることはできません。ティリッヒの言う、宗教的な内容が非宗教的な形式によって表現され、宗教的絵画になり得ていない事例と言えるのではないでしょうか。

聖書の言葉の芸術表現が、ここでは追求されていません。追求されているのは、ミケランジェロの画家としての技芸の劇的、効果的な表明ではないでしょうか。

「創世記」の記述と照らし合わせながら、ミケランジェロのシスティーナ礼拝堂の天地創造の図を鑑賞したならば、この違和感は多くの方々に

よって感じていただけるものでしょう。

　かつてわたしがシスティーナ礼拝堂を訪れた時のことです。繰り返しマイクを通して'shhh! shhh!'と、静粛にするように呼びかけがなされていました。

　この時、「静かに」、「静かに」と呼びかけようとする時に、海外でも'shhh! shhh!'という音を発すると初めて意識しました。発音には微妙な違いがあるようですが、'shhh! shhh!'は、世界的に通じるのだ、と感心したものです。そしてその直後に、気づきました。──システィーナ礼拝堂は、訪れる者を沈黙させ、深遠な宗教的覚醒へと誘うような空間ではないということ、それゆえに'shhh! shhh!'と呼びかけ続けなければならない空間なのだ、ということを。

　システィーナ礼拝堂は、人を沈黙させ、厳粛な思いに至らせる空間ではありません。それは、一人の画家の並外れた才能と技芸に圧倒され、感嘆のあまり吐息と声が洩れてしまう空間なのです。

　そして不幸なことに、驚嘆の対象は、創造主なる神でも、天地創造の物語でも、そして聖書を通して語られる福音でもありません。

　聖書の記述を題材に、一人の天才が披露した芸術の才、絵画表現の巧みさに、わたしたちの多くは驚嘆するのです。

　画家が宗教的主題を扱っているからといって、その作品が宗教画になるわけではありません。盛期ルネサンス以来、ティリッヒの表現を借りるならば「宗教的な主題」を使うことで、自らの画家としての才能、技芸を世間に誇示して現世的名声を確立し、社会からの称賛を得ようと邁進する芸術家が無数に存在してきました。ミケランジェロは、そうした芸術家の代表格であったと言えましょう。

　無論、芸術家を取り巻く社会も、芸術家の現世的名声欲の追求を容認し、またしばしばその名声のゆえに特定の芸術家をほめそやすという過ちを繰り返し犯してきました。ペヴスナーは、ミケランジェロのような芸術家が登場することになる予兆──高名な芸術家の存在を欲する世俗社会の形成──がルネサンス初期に現れた経緯についても、「芸術と名

声欲」の結びつきの観点から次のように記しています。

> ペトラルカがローマで桂冠詩人の称号を受ける7年前のこと、フィ
> レンツェの大聖堂と市の新しい工匠頭〔造営監督〕を指名する役にあっ
> た市の当局者が、画家ジョットをその役に選んだのは、フィレン
> ツェ市の建築家は何よりもまず「有名人」でなければならない、と
> いう彼らの確信によるものであった。「世界中でこの点において、そ
> してその他の点においても」ジョットに優る人物は存在しない、と
> いうそれだけの理由で、当局者たちは石工でさえなかったジョット
> をフィレンツェ市の工匠頭に選んだのであった。[100]

　芸術家たちの現世的・世俗的名声への強い執着。——南方のルネサン
ス、とりわけイタリア盛期ルネサンス以降に活躍した巨匠たちを虜にし
たこの欲求を、ペヴスナーはひどく嫌いました。

　先述のとおり、ペヴスナーは、1930年代以降、一般市民の日常生活を
成立させる日用品やごく普通の建築物に芸術性を観察することに熱心で
した。彼は、一般市民の日常生活に役立つ日用品や建築物においても芸
術性が探求されることを求め、社会の一部の特権階級だけが芸術品や芸
術的空間に触れ、愉しむのではなく、芸術がより多くの人びとによって
さまざまに享受されることを望みました。そしてそうした環境を成立さ
せるためには、作者が必ずしも特定され得ないような安価な大量生産品
においても、真剣な美・芸術性の追求がなされることが必要である、と
彼は考えたのでした。

　こうした理想を抱いていたペヴスナーにとって、芸術家が個人的な名
声を欲して芸術を生み出すことは批判されるべき行いであり、芸術家が
無名であることに徹し、信仰の表明という高い次元の目的のために自ら
の芸術創造の才能を献げることのできた中世ゴシックの時代は、まさに
模範と見做されるべき時代だったのです。

V

19世紀イギリスにおけるゴシックの意味

ゴシック・リヴァイヴァリスト、A.W.N.ピュージン

　ペヴスナーは、中世の職人や石工たちが無名に徹しながら生み出した中世ゴシック建築の装飾と、社会的な名声や周囲からの称賛を獲得したいという世俗的な欲求に駆り立てられた南方のルネサンスの巧みな芸術表現の成果を比較して、前者のゴシックの建築芸術の優位性をその「創作意欲の発露としての信仰心」によって説明したわけですが、こうした考えかたはペヴスナーが初めて主張したものではありませんでした。同様のゴシック観が、19世紀イギリスに興った中世ゴシック建築の復興運動を推進した建築家たちによって、既に謳われていたからです。

　19世紀前半のイギリスにおいて最も先鋭的なキリスト教的ゴシック・リヴァイヴァルの探究者であったオーガスタス・ウェルビー・ノースモア・ピュージン (Augustus Welby Northmore Pugin, 1812–52)［図36］も、そういう一人です。

　ピュージンは日本でもよく知られた建築家です。

　イギリスの国会議事堂ウェストミンスター宮殿 (Palace of Westminster)［図37］が、壮麗なゴシック建築とし

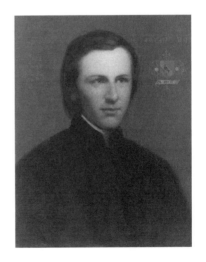

［図36］オーガスタス・ウェルビー・
ノースモア・ピュージン
© National Portrait Gallery, London

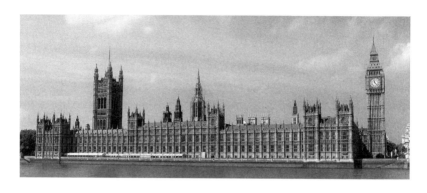

［図37］イギリス国会議事堂ウェストミンスター宮殿、1835-70年

て構想され、建設されるに至った過程で、欠くべからざる役割を果たしたのは、このピュージンでした。

　1834年、それまで使用されてきた国会議事堂が焼失すると、イギリス政府は「キリスト教国」としてのイギリスにふさわしい様式として「ゴシックないしはエリザベス朝の様式」を採用した議事堂再建案を、設計競技（コンペティション）の開催を通して募ることになりました。

　設計者に選ばれたのは、建築家チャールズ・バリー（Sir Charles Barry, 1795-1860）でしたが、実のところバリー自身は古典主義・ルネサンス様式による建築設計を得意とし、ゴシック様式には知識も経験も、そして才能も持ち合わせていませんでした。そこでバリーは、当時まだ無名であった青年建築家ピュージンをアシスタントとして雇用することにしたのです。

　しかし、ピュージンの国会議事堂の設計計画に果たした役割は、単にアシスタントと呼ぶには似つかわしくない性格のものでした。

　ピュージンは、生前、他の建築家から請け負った図面や入金情報、面会予定等を、小版の日記帳に詳細に書き込んでいました。それらは、現在、ロンドンのヴィクトリア・アンド・アルバート博物館内にある国立芸術図書館に所蔵されていて、実際に手に取って読むことができます。ピュージン自身が書き残した記述を見ますと、国会議事堂に関する大量

の図面が彼の手によって引かれ、具体的な設計についてかなりの裁量権がピュージンに与えられていたことが窺われます。ピュージンの存在が無ければ、国会議事堂がゴシック様式による見事な建築——ゴシック・リヴァイヴァル建築——として完成することはなかったでしょう[101]。

　イギリス国会議事堂の再建に大きく貢献する一方、熱烈なゴシック主義者であったピュージンが最も心血を注いで取り組んだのは、中世のゴシック様式のキリスト教建築に忠実に倣った教会建築を19世紀中葉のイギリスに実現することでした。彼は、40歳と6か月で亡くなりましたが、建築家としてのその短い生涯に、実に数多くのゴシック様式による良質な教会建築を手掛けました［図38］。

　彼はまた、教会堂内に配される諸設備をはじめ、礼拝祭儀の中で用い

［図38］ピュージン画《今日におけるキリスト教建築の復興》に描かれた
ピュージンの手による教会建築の設計事例の数々
A. W. N. ピュージン著『イングランドにおけるキリスト教建築復興の弁明』1843年より

られる典礼具や聖職者が纏う聖衣まで、幅広く中世ゴシックのキリスト教芸術の伝統に基づいたデザインも手掛けて、ゴシック様式によるキリスト教芸術の再興に熱心に取り組みました。

　ピュージンは、旺盛な設計活動の傍ら、ゴシック建築に関する著作を複数発表したことでも広く知られています。まず、『対比、すなわち14世紀、15世紀の高貴な建造物と当代の同じような建造物を比較して現代の趣味の衰退を示す』(*Contrasts: Or, a Parallel between the Noble Edifices of the Fourteenth and Fifteenth Centuries and Similar Buildings of the Present Day. Shewing the Present Decay of Taste*, 1836) を出版し、続いて『尖頭式、すなわち教会建築の正しい諸原理』(*The True Principles of Pointed or Christian Architecture*, 1841)、『イングランドにおけるキリスト教建築復興の弁明』(*An Apology for the Revival of Christian Architecture in England*, 1843)、『イングランドにおける今日のキリスト教建築』(*The Present State of Ecclesiastical Architecture in England*, 1843)、そして『内陣正面仕切りと十字架上のキリスト像を頂くロフトに関する試論──その歴史、使用、そして象徴的意味について』(*A Treatise on Chancel Screens and Rood Lofts, their Antiquity, Use, and Symbolic Signification*, 1851) を刊行しました。

　これらの書物はいずれも、ピュージンの個性的で熱烈なキリスト教信仰を基盤に、キリスト教の建築様式としてのゴシック様式の唯一無二の正当性を主張するものでした。

ピュージンのローマ・カトリック教会批判

　ピュージンの情熱的なゴシック復興に向けた主義主張は、一般に彼の堅固なキリスト教信仰との結びつきの中で解釈され説明されてきました。しかしピュージンのキリスト教信仰がどのようなものであったかについては、必ずしも共通理解が定まっていません。

　ピュージンは、イングランド国教会からカトリックに改宗したことで知られています。そのため、今日、ピュージンはしばしばローマ・カトリック教徒と紹介されています。しかし、これは必ずしも正確とは言え

ません。ピュージンは、自らのキリスト教信仰を教皇を頂点としたロー
マ・カトリック教会の信仰と認めることはありませんでした。

　ピュージンが信仰していたのは、ローマ・カトリックとは異なる中世
イングランドにおいて信仰されていた往時のキリスト教でした。ピュー
ジンはそうした自分のキリスト教信仰を「イングランド伝統のカトリッ
ク信仰」と捉えていました。彼は知人に宛てた手紙の中で、次のように
記しています。

　　今日、わたしたちの先祖は、ローマ・カトリック教徒ではありませ
　　ん。彼らはイングランド・カトリック教徒であり、そしてそれがロー
　　マと同じ交わりに属するわたしたちのとるべき針路なのです。わた
　　したちは聖オーガスティン〔カンタベリーのアウグスティヌス〕の時代からイン
　　グランドの教会を守り続けてきました。わたしたちの典礼は、ロー
　　マ〔ローマ・カトリック教会〕のものではなく、イングランド特有のものです。
　　このことについて、はっきり述べておきましょう。自分がローマ・
　　カトリック教徒である、などと決して認めてはいけません。わたし
　　たちは骨の髄まで、エドワード証聖王、カンタベリーのアンセルム
　　ス、そしてトマス・ベケットに連なるイングランド人の古き善き伝
　　統の流れ〔イングランド・カトリック教会〕に属しているのですから。[102]

　教皇を頂点としたローマ・カトリック教会のあり様は、彼にとって単
に嫌悪の対象でしかありませんでした。ピュージンは、中世ゴシックの
建築芸術の伝統と中世キリスト教世界の神律的社会の再興を強く主張
し、宗教改革によって分断される遥か以前の公同の教会の再興を理想と
していました。

　ピュージンのローマ・カトリック教会に対する嫌悪感は、彼の宗教改
革理解にも鮮明に表されています。

　ピュージンは、1841年、著書『対比』の第2版を出版した際、「第2版
のための序文」を新たに書き加えて、その中で宗教改革に関する若干の

記述を残しました。カトリック改宗者らしく、ピュージンは宗教改革に否定的なニュアンスで言及していますが、その批判は宗教改革そのものに直接向けられたものではありませんでした。彼が強調したのは、宗教改革の引き金となったカトリック教会の堕落です。彼はこう記しています。

> イングランドのキリスト教会は、何か正体不明の敵集団によって攻撃され、打倒されたわけではなかった。それはイングランドのキリスト教会内部の腐敗によって破壊されてしまったのである。教会の有していた特権と大修道院は、装っているだけで、何にでも妥協してしまう、名目上だけのカトリック聖職者たちによって放棄されてしまったのである。そしてその教会の収益とその壮麗な装飾の数々は、いわゆるカトリック教徒の貴族階級の人びとによって奪われ、着服された。プロテスタンティズムも復興された異教主義も、双方ともに、カトリックの名前を騙る、称賛に値しない人びとによって引き起こされたものであり、実のところ、前者〔宗教改革によるプロテスタント信仰の誕生〕は後者〔カトリック教会における異教主義の復興〕の必然の結果であった……。[103]

　ここでピュージンの言う「復興された異教主義」とは、元来、異教信仰のために建てられた古代ギリシア・ローマの建築形態を用いて豪華絢爛な建築を造り出し、その権威を高めようとしたイタリア盛期ルネサンス時代のカトリック教会の姿勢のことです。

　ピュージンは、この同じ序文の中で、宗教改革の先駆者とも言われるドミニコ会修道士ジロラモ・サヴォナローラ (Girolamo Savonarola, 1452–98) に言及しています。そしてサヴォナローラが、宗教改革前夜のカトリック教会の堕落振りを批判して、当時教会内にあった「ギリシア・ローマ様式と異教的様式」の流行を渇望する風潮が、キリストの十字架を冒涜し、「異教主義の尊大で快楽的な精神と感性」を拡大させ、遂には人を

異教信仰や無信仰に陥れることになる、と説いたことを強調していま
す[104]。

　莫大な資金を投入して建設された壮麗なローマ・カトリックの建築は、
ピュージンにとっては15世紀にヨーロッパ全域に興ったキリスト教信
仰の衰退と教会の堕落が引き起こした不幸な結果でしかありませんでし
た。

　ピュージンにとって、宗教改革はカトリック教会の堕落に起因する、
起こるべくして起こった変革であり、15世紀の教皇の教会は、無私の信
仰が生み出した中世ゴシックの建築的伝統を否定し、贅の限りを尽くし
た異教建築の復興に精を出した点で、激しく非難されるべき対象でした。

　ピュージンにとって最初の著作となった『対比』は、ゴシック建築が
建ち並ぶ社会と、イングランドにおけるルネサンス最盛期以降、すなわ
ち16世紀以降の社会のあり様を「対比」させて、前者が芸術的、人道的、
そしてキリスト教的観点のいずれにおいても遥かに優れていることを
強調する内容でした。それは、ルネサンス最盛期以降、イングランド社
会に劣悪な生活環境が拡大し、非人道的な行いが蔓延していったことを
図版を交えて主張し、その原因をイングランドにおけるキリスト教会に
起きた変化に探し求める、という内容でした。ですからその趣旨は結局
のところ、盛期ルネサンスから19世紀に至る教会のあり様に対して、ゴ
シックの時代のキリスト教信仰、すなわち中世イングランドにおけるキ
リスト教信仰の優位性を主張したものであったと言えます。

　ここで注目したいことは、ピュージンが、16世紀以降の諸芸術をキ
リスト教信仰の表現としてふさわしくないものと見做していた点です。

　ピュージンによれば、イタリアの盛期ルネサンスの彫刻も、バロック
の諸芸術も、そして18、19世紀の新古典主義の建築も、古代ギリシアの
多神教信仰の下で興隆した異教的芸術表現を真似ることで生み出された
という点で、キリスト教芸術の表現としては著しくふさわしくないもの
でした。そうした古代ギリシアにルーツを持つ芸術創作の系譜から、キ
リスト教信仰における真の聖性の表現が創出されることは期待できな

[図39] ピュージンによる「芸術家の名声を高めるための手段と化してしまった聖人像」の例
A. W. N. ピュージン著『イングランドにおけるキリスト教建築復興の弁明』第9図より

い、と彼は主張したのです。

　ピュージンの考えにしたがえば、古代ギリシアの彫刻——異教信仰の
神々の像——に似せて制作される芸術は、作者である芸術家の技芸の誇
示と名声獲得の手段でしかありませんでした［図39］。

　ピュージンはそうした芸術を名指して、強く批判しています。

　　15世紀以来、キリスト教会の聖人たちの姿は、可能な限り詳細に異
　教徒の神々に似せて制作されてきた。キリスト教会のサクラメント
　〔神の恩寵を目に見えるかたちで確認するためにイエス・キリストによって定められた儀式〕は、異
　教的な形態の復興と作者である芸術家の解剖学上正確に人体を表現
　できる技量を社会に披露するための単なる機会として用いられてき
　たのである。そうしたキリスト教会の聖人たちの姿は、もはや忠実
　な信仰者の信仰を強めるために制作されたものではなく、作者であ
　る芸術家の世俗的名声を高める手段でしかない。[105]

　先に触れたニコラウス・ペヴスナーのイタリア・ルネサンス批判とまっ
たく同様の問題認識を、ピュージンは既に持っていたのです。

[図40] バチカンのサン・ピエトロ大聖堂と広場、16–17世紀

　ピュージンにとって、15世紀以降ローマ・カトリック教会の下で生み出された建築と芸術は、忠実な信仰者の信仰を強めるために生み出されるべき宗教芸術を装いながら、実のところ作者である芸術家の世俗的名声を高めるための手段でしかない、不誠実な芸術創造の産物でした。

　ローマ・カトリック教会の総本山バチカンの建築群 [図40] も、ピュージンにとって例外ではありませんでした。

　ローマを訪れたピュージンがイングランドの友人に宛てて書き送った手紙には、彼がイタリアで目にした建築家の技巧の誇示と名声獲得の手段になり下がってしまった建築に対する辛辣な非難の言葉が並んでいます。

　　わたしは今や、ローマのあり様を、そしてイタリア建築が生み出し得る事態を目にして、躊躇なく断言することができます。すべてのカトリック信仰者は、各自、全力を尽くして真のキリスト教建築を守り抜く厳然たる責任を負っていると。ローマに近年建てられた教会は、ぞっとするような代物です。サン・ピエトロ大聖堂に至っては、わたしが当初想像していたより遥かに醜悪な建築です。下品な態度で建設された──ペテン行為だらけの──ありとあらゆる悪趣味が、この場所で大きな混乱をきたしています。しかし、ひとつ

の良い影響がこれらの失敗の数々から導き出されました。カトリック芸術の真の栄華が再興され、その真価が認められている国〔イングランド〕に自分が住んでいることについて、わたし自身がこれまで以上に感謝の念を抱くようになったからです。奇跡でも起こらないかぎり、ローマは絶望的な場所です。わたしは誓って断言できますが、ローマにおいてわたしはとても憂鬱で、惨めな思いをしています。この地を離れることができるならば、わたしは非常に嬉しく思います。こうした感情は、古いバシリカ式聖堂や、初期キリスト教会の遺産に関連した旧跡によってもたらされたのではありません。耐えられないのは、システィーナ礼拝堂が人を憂鬱にさせる空間でしかなく、フレスコ画《最後の審判》では栄光に満ちた宗教的主題が痛ましいほど筋骨たくましい構図で描写されてしまっていること、さらにはスカラ・レジアの階段は見せかけの産物、バチカン宮殿はひどく醜い塊、サン・ピエトロ大聖堂は何にも勝る最大の失敗物であるということです。ローマを歩き回ることは、強い苦痛をともなう経験です。イタリア建築とは、大理石の石板でうわべだけを飾る単なる方法のようなものに過ぎません。その様は、半狂乱に陥った者を、次のように考えさせるのに十分なものです。すなわち漆喰の付け柱と粗悪な窓を有するこれらの教会建築は、過去2世紀の間に建設されたすべての大規模教会建築の範と見做されてきてしまっただけでなく、こうしたイタリアの実に不快な建築と同質化させようとすることで、かなり優れた歴史的建造物を惨たんたるあり様へと堕落させることになってしまったのだと。[106]

　バチカン宮殿とサン・ピエトロ大聖堂 (Basilica di San Pietro) に向けられたピュージンの激しい嫌悪感は、その造形が本来、キリスト教建築に求められる「キリスト教信仰の崇高な真理の表現」とはあまりにかけ離れた、世俗的で華美なものであったことへの失望と強く結びついています。
　サヴォナローラは15世紀後半のフィレンツェにおいて、宗教改革前夜

のカトリック教会の堕落振りを、そのギリシア・ローマ主義、異教主義への傾倒と結びつけて批判したことがありました。ローマ・カトリック教会の建築に対するピュージンの批判は、この宗教改革の先駆者の主張に似ています。

サヴォナローラは、非キリスト教の諸芸術を積極的に受容し、異教主義の尊大で快楽的な精神と感性を吸収することで、カトリック教会はキリスト教信仰の崇高な真理を軽視することになり、やがて人は信仰においても善行においても薄弱な状態になって、異教信仰や無信仰の状態に陥ることにもつながる、と警告しました。

サヴォナローラの目には、15世紀後半のカトリック教会は、祭壇を「商売の場」に、「秘蹟」を「金儲けの種」にしてまで、教皇と教皇国の尊厳と権威を守ろうと必死になっていると映りました。そのような教会のあり様を、彼は「ローマはあらゆる悪徳の巣」と表現して糾弾し、時の教皇アレクサンデル6世 (Alexander VI, 1431–1503) を「くず鉄」とまで酷評して非難したのでした。

サヴォナローラは、カトリック教会の世俗化と権威主義を激しく批判して、その結果、処刑されました。処刑のおよそ2カ月半前の1498年3月3日、サヴォナローラが教皇に宛てて書き送った手紙の末尾には、次のような言葉が記されていました。

> われわれが求めているのはこの世の栄光ではなく、ただキリストの栄光だけです。そのためなら決して死をも厭いません。[107]

サヴォナローラと、アレクサンデル6世を中心とする当時のカトリック教会主流派との対決は、「キリストの栄光」を求める者と、「この世の栄光」に固執するカトリック教会の対立だったのです。

宗教改革の先駆者であり、カトリック教会の世俗化と堕落に命をかけて警笛を鳴らしたサヴォナローラは、ピュージンにとって、宗教改革を必然的に誘発し、その後さらに堕落を重ねたローマ・カトリック教会の

衰退を的確に予見した、まさに英雄だったのでしょう。ピュージンは、サヴォナローラを「偉大な闘士にして真理のための殉教者」[108]と形容しています。

　生前、サヴォナローラは、「われわれが神の名でしているつもりのことは、じつは世俗的な名誉心を満たすためにしているのである」[109]という言葉を残していました。

　サヴォナローラは、名誉欲とは「決して尽きること」のない、人間を最も強く蝕む悪徳であるとも語っています。

　　名誉欲は決して尽きることがない。なぜなら、人生の最後の瞬間まで、人間に取りついて離れないからである。他のすべての悪徳は途中でなくなることもあり得るが、これはちがう。たとえば吝嗇（けち）な人間が生涯吝嗇かと言ったらそうではない。若いころは誰でも気前がよいものだ。肉欲でさえ、単に羞恥心や年齢のためではあっても、衰えるものである。それに反して、他に抜きん出ようとする欲望は、ほかのすべての欲望の衰えを尻目に、ますます大きくなる。それは幼児期に芽ばえ、人生の最後の一瞬まで倦むことなくわれわれを責めたてる。熱狂的な活動、富、美しさ、うわべだけの品の良さ、優雅な服装、話し、踊り、歌い、遊ぶときの如才なさ、あるいはこれ見よがしの善行など。虚栄心を満足させるためには、どんなチャンスも逃すなとわれわれに囁く。そしてすべての悪徳を追い払うことができたと思ったとき、何もなくなったためにむしろきわだって、この悪徳だけは居据わっていることに気がつくのである。[110]

　ピュージンの目には、バチカンに建つローマ・カトリック教会の建築群は、まさにサヴォナローラの言うとおり、神の名の下で行っているつもりでも、実は世俗的な名誉心を満たすためにしていることを、そのまま具現しているように映ったに違いありません[111]。

ウィリアム・モリスのローマ建築批判

　ローマ建築を手厳しく批判したのは、ピュージンだけではありませんでした。

　ウィリアム・モリスも、ローマ建築をゴシック建築と対照させながら、ピュージンと同様、ローマ建築を「うわべだけを飾る建築」であると批判した人物です[112]。

　モリスは「ゴシック建築論」（'Gothic Architecture: A Lecture for the Arts and Crafts Exhibition Society', 1893）と題した講演の中で、ゴシック建築を「世界がこれまで見てきた中で、最も完全な芸術の有機的な形式」であると絶賛して、「もしわれわれが建築芸術を手に入れようと思うならば、中世にこそ、その伝統の糸を辿らなければならない」[113]と主張しました。

　彼はまた、「真の生ける芸術が建設される基礎となることができ、社会生活や風土その他の種々な条件に自由に適合できる唯一つの建築様式が今日存在する、それはゴシック建築である……」[114]と述べ、今も、未来も、「われわれの建築様式はゴシック建築でなければならない」とさえ断言しています[115]。

　このように徹底して中世の建築——ゴシック建築——の価値を説く一方で、モリスはローマ建築が建築構造を隠し、その構造的成り立ちを誤魔化していると批判しました。モリスは、「ゴシック建築論」の中で、ローマ建築の装飾の「主な源泉」を、「煉瓦やコンクリートの壁のがっしりした美しい構造を大理石の上張りで隠す」ような「正面〔ファサード〕建築」、「上張り術」[116]にあると述べています。

　建築構造を覆ってうわべを飾ることは、ローマ建築の系譜に連なるその後の時代の建築においても積極的に行われてきました。

　モリスはローマのサン・ピエトロ大聖堂とロンドンのセント・ポール大聖堂（St Paul's Cathedral, London）を並べて取り上げ、次のように批判しています。

ローマのサン・ピエトロ大聖堂、ロンドンのセント・ポール大聖堂
は、美しくあり、また美しく便利であるために作られたのではな
かった。それは市民が感情の昂揚された瞬間、深い悲しみや深い希
望にあふれたときに、訪れ憩う場所として作られたものではなく、
お行儀よく、お上品であるために作られた。[117]

　「お行儀よく、お上品であるために」建設される建築は、19世紀にも
受け継がれました。モリスはそうした建築について、「今日、建築と称
しているものの大部分は、模倣の模倣、そのまた模倣である。それは愚
鈍な上品振りの伝統、根も生長もない愚かな気紛れの結果にほかならな
い」[118]と批判しています。
　一方、中世ゴシックの建築や芸術は、芸術家自身の「神に対する信仰
の表明」として建てられ、制作されていましたから、何かを装ったり、真
似たり、上品振る余地はありませんでした。中世ゴシックの芸術創造は、
素朴な真剣さによって特徴づけられていたのです。それは、作者である
職人や石工たちが芸術的才能や技巧を周囲の人びとに誇示して称賛を勝
ち取るための手段でも、機会でもありませんでした。
　人を魅了する技巧や、飾り、装飾がキリスト教芸術にふさわしくない
ことは、使徒パウロが「アレオパゴスの評議所のまん中」でアテネの市
民に説いた言葉からも明らかです。

　　「……この世界と、その中にある万物とを造った神は、天地の主であ
　　るのだから、手で造った宮などにはお住みにならない。また、何か
　　不足でもしておるかのように、人の手によって仕えられる必要もな
　　い。神は、すべての人々に命と息と万物とを与え、また、ひとりの
　　人から、あらゆる民族を造り出して、地の全面に住まわせ、それぞ
　　れに時代を区分し、国土の境界を定めて下さったのである。こうし
　　て、人々が熱心に追い求めて捜しさえすれば、神を見いだせるよう
　　にして下さった。事実、神はわれわれひとりびとりから遠く離れて

おいでになるのではない。われわれは神のうちに生き、動き、存在しているからである。あなたがたのある詩人たちも言ったように、『われわれも、確かにその子孫である』。

このように、われわれは神の子孫なのであるから、神たる者を、人間の技巧や空想で金や銀や石などに彫り付けたものと同じと、見なすべきではない。神は、このような無知の時代を、これまでは見過ごしにされていたが、今はどこにおる人でも、みな悔い改めなければならないことを命じておられる。……」

<div align="right">（新約聖書「使徒行録」17章24–30節）[119]</div>

イタリア・ルネサンスとキリスト教芸術の堕落

しかしイタリア・ルネサンスの最盛期に、キリスト教の主題を扱う芸術の世界には大きな変化が訪れることになりました。何が描かれ、芸術家のいかなる信仰が表明されているのか、というキリスト教建築とキリスト教芸術の本質的問題がないがしろにされることになったのです。キリスト教の主題を扱いながら、一人の人間としての芸術家の野心や私利私欲の追求が優先されることになってしまったのです。

今日、「聖書に主題を取った絵画であれば、それはキリスト教絵画である」と短絡的に考えてしまうような状態が生まれたのは、まさにこの盛期ルネサンスの時代に興った変化に起因していると言えるでしょう。

イタリア・バロックの天才画家カラヴァッジョの《聖トマスの不信》(*Incredulità di San Tommaso*) [図41] を見てみましょう。

この作品に描かれているのは、新約聖書「ヨハネによる福音書」20章が伝える、復活されたイエス・キリストと弟子トマスの「再会」の場面です。

十二人の一人でディディモと呼ばれるトマスは、イエスが来られたとき、彼らと一緒にいなかった。そこで、ほかの弟子たちが、「わたしたちは主を見た」と言うと、トマスは言った。「あの方の手に釘の

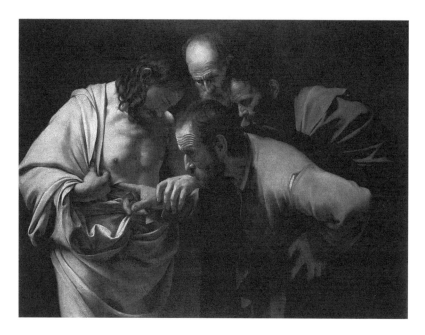

[図41] カラヴァッジョ画《聖トマスの不信》、1603年

跡を見、この指を釘跡に入れてみなければ、また、この手をその脇
腹に入れなければ、私は決して信じない。」さて八日の後、弟子たち
はまた家の中におり、トマスも一緒にいた。戸にはみな鍵がかけて
あったのに、イエスが来て真ん中に立ち、「あなたがたに平和がある
ように」と言われた。それから、トマスに言われた。「あなたの指を
ここに当てて、わたしの手を見なさい。あなたの手を伸ばし、わた
しの脇腹に入れなさい。信じない者ではなく、信じる者になりなさ
い。」トマスは答えて、「わたしの主、わたしの神よ」と言った。イエ
スはトマスに言われた。「わたしを見たから信じたのか。見ないの
に信じる人は、幸いである。」

(新約聖書「ヨハネによる福音書」20章 24–29節)

トマスの腕を強く引き寄せられるキリスト。トマスの指は、キリストの脇腹の肉を捲り上げるようにして傷口に深く差し込まれています。トマスの顔は硬直し、彼はキリストの手の釘跡も、脇腹の傷も、見ることさえできずにいます。

　この作品の前に立つとき、わたしたちはカラヴァッジョの構想の見事さに、ただただ圧倒されてしまいます。

　大胆な構図による劇的な瞬間の表現、そして画家のほとばしる才能の輝きに息を飲む経験は、絵画鑑賞のまさに醍醐味と言えるでしょう。

　しかし、やはりそこには、画家カラヴァッジョ本人の技芸と才能の誇示、そして名声の確立に対する現世的欲求が強烈に表れています。

　《聖トマスの不信》は感動的な傑作です。それは何度見てもわたしたちを魅了し、決して退屈することはありません。しかし作品の前に立ってしばらくすると、わたしたちの中に呼び起される感情の高まりが、聖書の言葉がわたしたちに語りかける復活のメッセージに対するものではなく、自分より優れた画家の存在を決して認めようとはしなかった天才カラヴァッジョの画才への驚嘆であることに、気づかされるのです。この作品が、鑑賞者たるわたしたちの中に最も強く刻みつけるのは、彼の驚くほど大胆な構想と構図、そして描写力だからです。

　バロック絵画の大家ピーテル・パウル・ルーベンス (Peter Paul Rubens, 1577–1640) の作品も同様です。圧倒的な迫力でわたしたちの目を釘付けにするその劇的な構図は、ルーベンス絵画の最大の魅力です。しかしそれらは一様に非常に芝居がかった仰々しい構図、ルーベンス自身の人体を描写する画才を存分に表現するための構図でしかありません。

　シアトル美術館が所蔵するルーベンス画《最後の晩餐》(*The Last Supper*) [図42] は、縦43.8cm 、横44.1cmの、ルーベンスにしては驚くほど小さな作品です。これは、ベルギーのアントワープに建設されたイエズス会の教会のために、ルーベンスが準備した天井画の下絵の一枚です[120]。

　その構図は、バロック様式の空間にふさわしい劇的で壮大なものです。この下絵の小さな画面に壮麗な構図という組み合わせも、それ自体魅力

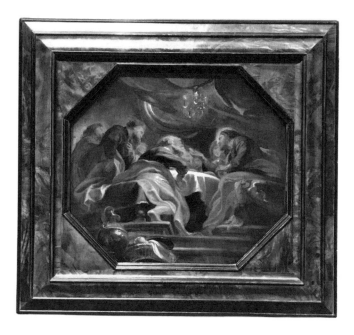

［図42］ルーベンス画《最後の晩餐》、1620–21年

的なものです。ただしそれは、最後の晩餐においてイエス・キリストが
語られた御言葉をわたしたちに伝えるには効果的な絵画表現とは思えま
せん。

　ミケランジェロの作品においても、カラヴァッジョの作品においても、
そしてルーベンスの作品においても、キリスト教芸術が本来伝えるべき
メッセージが、芸術家の虚栄心と技量、技芸の誇示という、現世的な目
的のための手段とされてしまっていると言えるでしょう。

　ピュージンにとってこうしたことは、キリスト教建築とキリスト教芸
術のあるべき姿を否定する暴挙でしかありませんでした。

　キリスト教建築、キリスト教芸術は、それらを生み出す芸術家の現世
的欲求を満たす手段であってはならない。——ピュージンはこう考え、
「キリスト教の様式」としてのゴシックを、「世俗的・現世的様式」として

のルネサンス、バロック、新古典主義の諸様式と対峙させ、その価値を徹底的に主張したのでした。

　ピュージンにとって、中世のゴシック建築は、職人や石工たち——作り手——の「キリスト教信仰の表明のかたち」であるがゆえに、何にもまして価値のある芸術だったのです。

　一方、古代ギリシア・ローマの諸芸術に触発された盛期ルネサンスの巨匠たちによる作品、バロックの壮麗な建築や彫刻、そして18、19世紀に流行した新古典主義建築は、概してキリスト教信仰の表明とは一切無縁の動機——すなわち世俗社会において自分たちの芸術家としての評価を高め、現世的名声を獲得したいという非宗教的欲求——に駆られて生み出されたものだったのです。

　しかしピュージンは、非ゴシック様式の建築を無価値なものと断じたわけではありませんでした。たとえば彼はギリシアの建築について、「歴史を証しするものとして、ギリシアの建築〔神殿建築〕はきわめて高い価値を有している」[121]と記しています。また、ピラミッドやオベリスク、パゴダといった「異教的」な大建造物についても、技術的見地から賞賛しています[122]。ただ、そうした非ゴシック様式がキリスト教の建築に採用されることを彼は嫌い、否定したのです。そうした様式が、作者である建築家・芸術家たちの信仰と何ら関係を持たなかったからです[123]。

　ゴシック様式による建築であっても、例外ではありませんでした。

　ゴシック様式であっても、それが揺るがない信仰に基づく建築芸術の探究ではなく、うわべだけを飾る単なる手段として採用された場合、ピュージンは厳しく批判しました。たとえば彼は、ゴシック様式を表層的に採用するロマン主義の視角からのゴシック・リヴァイヴァルの建築を、「道理に反したもの」[124]、「異常で不合理なもの」[125]、そして「すべてが単なる見せかけ」[126]と断じています。

　建築様式とその作り手の信仰との間に、矛盾のない確かな相関関係を、ピュージンは求めていたのです。

VI

「正しいキリスト者の生きかた」の
表象としてのゴシック

　ピュージンは、著書『尖頭式、すなわち教会建築の正しい諸原理』の中で、次のような印象的な言葉を記しています。

　　人間に与えられている最大の特権は、この地上に生のある限り、神の栄光に寄与することを許されていることである。[127]

　これはピュージンのキリスト教的ゴシック・リヴァイヴァルの核心を表わす宣言として読むことができるでしょう。

　ピュージンは、「神の栄光に寄与することを許されていること」の恵みに満たされて、一心不乱にキリスト教建築の設計に打ち込み、40年の生涯を駆け抜けました。その生き様は、揺るぎない信仰心によって建築芸術の創造に邁進した中世人と結びつくものであったと言えるでしょう。

　19世紀当時、建築芸術の分野でゴシック建築の実現をキリスト教信仰の表明として捉えていたのは、ピュージンだけではありませんでした。

　ロンドン王立裁判所の外観デザインにおいて中世の「神的な支配」の記憶を近代に甦らせてみせたジョージ・エドマンド・ストリートも、同じような思いを持って19世紀を生きた人でした。

　ストリートは、著書『中世における煉瓦と大理石』(*Brick and Marble in the Middle Ages,* 1855) の中で、次のように記しています。

　　……すべての芸術家には、今日のわれわれと、中世という最良の時

代を生きた建築家、彫刻家、画家たちとを分離するひとつの崇高な事実を覚えていてほしい。——すなわち中世の芸術家たちが、われわれにはない、芸術創造と信仰賛美に向けた真剣さと徹底した献身の決意を持ち合わせていたということを。[128]

　ゴシック様式をキリスト教信仰の表象、そして「正しいキリスト者の生きかた」の表象として捉えるゴシック理解は、こうした建築芸術の専門家たちの間だけでなく、キリスト教芸術や教会建築、ゴシック建築に関心を持つ人びとの間でも広く共有されていました。
　19世紀イギリスの文豪トマス・ハーディ（Thomas Hardy, 1840–1928）も、こうしたゴシック理解を意識していたと思われます。
　『ダーバヴィル家のテス』（*Tess of the d'Urbervilles: A Pure Woman*, 1891）や『日陰者ジュード』（*Jude the Obscure*, 1895）等の小説で知られるハーディは、ウェストミンスター・アビーに埋葬されていることが示すとおり、文字通りヴィクトリア朝末期のイギリスを代表する作家でした。同時に、彼は複数の教会堂の修復を手掛けた教会建築修復家としての顔も持っていました。
　ハーディは、青年時代、建築家になることを志していました。彼が地元ドーセット州ドーチェスターの教会建築家ジョン・ヒックス（John Hicks, 1815–69）の下で建築設計の修業をはじめたのは、1856年のことです。その後、1862年、21歳のときにはロンドンに移り住み、建築家になるための修業を続けました。
　ハーディがロンドンで修業先を求めて最初に面会した建築家は、ベンジャミン・フェレイ（Benjamin Ferrey, 1810–80）であったと言われています。フェレイは、A. W. N. ピュージンとその父 A. C. ピュージン（Augustus Charles Pugin, 1762–1832）の下で建築設計に従事した経験を持つ、ゴシック様式の名手でした。
　ハーディはフェレイの事務所に職を得て建築設計について学ぶことを望んでいましたが、フェレイは新たに人を雇う余裕がなかったようです。ハーディは結局、建築家アーサー・ブルームフィールド（Sir Arthur

Blomfield, 1829–99) の設計事務所に勤務することになりました。

　ブルームフィールドも、フェレイと同様、ゴシック様式の優れた使い手でした。ブルームフィールドの父親はイングランド国教会ロンドン主教等を歴任した聖職者でしたから、ブルームフィールドは教会建築の分野に多くの接点を持つ建築家でした。

　ハーディは、ブルームフィールドの事務所で熱心に建築についての研鑽を積んだに違いありません。1863年4月に「田園に建つ邸宅建築」をテーマにイギリス建築協会 (Architectural Association) が開催した設計コンクールに応募して一等賞を獲得した他、同年5月にはイギリス王立建築家協会 (Royal Institute of British Architects) 主催の論文コンクールに、建築設計における彩色レンガとテラコッタの使用に関する論稿を提出して、優秀な成績を収めています。

　1864年頃には、ハーディは作家として生きることを決意して、一旦建築の世界から離れましたが、1867年から1869年にかけて再びかつての師ヒックスの助手として教会修復の仕事に携わることになりました。さらに1869年にヒックスが亡くなると、ヒックスの事務所を買い取った建築家の求めに応じて、助手として引き続き教会修復の仕事を続け、1870年から1872年にかけてコーンウォール州セント・ジュリオットの教区教会 (St Juliot's Church, Cornwall) の修復事業に従事し、1881年には歴史的建造物保存協会 (Society for the Protection of Ancient Buildings) の会員となりました。

　ハーディが旺盛な文筆活動と併行してゴシック様式の教会建築の修復に関心を持ち続けたことは明らかです。1893年からその翌年にかけて、ハーディはドーセット州ウェスト・ナイトンのセント・ピーターズ教会 (St Peter's Church, West Knighton) の修復事業に従事しました。彼が代表作『日陰者ジュード』の原稿を執筆していたのが1893年から1895年にかけてのことでしたから、この頃のハーディは作家として創作の日々を送る傍ら、教会建築をめぐる諸問題にも思いを巡らせていたということでしょう。1906年には、歴史的建造物保存協会の会合で「教会修復事業の思い

出」('Memories of Church Restoration')[129]と題したハーディの原稿が代読された
ことが知られています。

　ここで特に注目したいことは、ゴシック様式による教会建築修復事業
と接点を持ち続けた小説家ハーディもまた、ゴシック様式やゴシック・
リヴァイヴァルの建築を「正しいキリスト教信仰の表明」として捉えて
いたと思われる点です。このことは彼の代表作、『日陰者ジュード』の中
に読み取ることができます。

　『日陰者ジュード』には、オックスフォードをモデルにした架空のキ
リスト教都市「クライストミンスター」('Christminster')を舞台に、主人公
ジュードが、「正しいキリスト者」としての生活をめざしつつも、その境
遇と人間としての弱さのゆえに、世俗的、現世的、肉欲的誘惑によって
挫折を繰り返す様が生々しく描かれています。当時、その暗く不道徳な
物語の展開のゆえに、本書に対する激しい批判が巻き起こったほど、こ
の作品は衝撃的なものでした。

　着目すべきは、ジュードが自分のキリスト者としての将来について考
えるとき、その視線の先にはゴシックの建築群が聳え立ち、彼の生活は
ゴシック建築に囲まれている様子で描写されている点です。

> 彼の部屋の窓からは、クライストミンスターの大聖堂の尖塔と、市
> の大鐘がその下で鳴り響く反曲線を描くドーム屋根を眺めること
> ができた。また、階段のところへ行くと、橋のほとりに位置するコ
> レッジ〔学寮〕の聳え立つ高い塔、丈の高い鐘楼の窓、そして高く建ち
> 上がる複数の小尖塔も、僅かではあるが見ることができた。彼は自
> 分の将来への希望が暗く見通せなくなると、こうしたものを眺めて
> 自分を鼓舞させたのだった。[130]

　ここで、「反曲線を描くドーム屋根」とは、オックスフォード大学クラ
イスト・チャーチ学寮の後期ゴシック様式の鐘楼トム・タワー (Tom Tower,
Christ Church, Oxford)［図43］のことです。設計は、イギリス・バロック様式

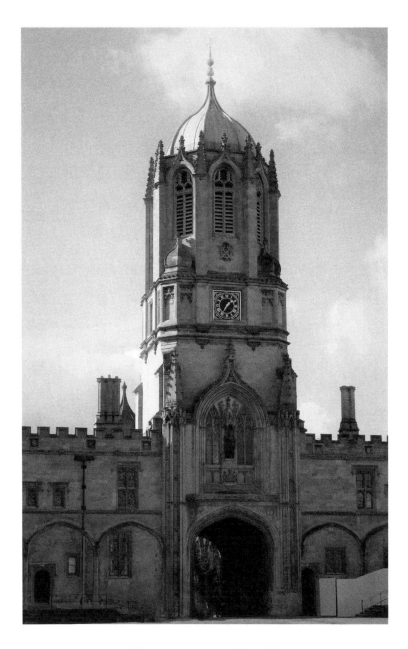

［図43］オックスフォード大学クライスト・チャーチ学寮の鐘楼トム・タワー、1681–82年

の名手クリストファー・レンが担当しました。レンはトマス・ウルジー枢機卿（Thomas Wolsey, c.1475–1530）によって創設されたクライスト・チャーチ学寮のゴシック建築群に調和するように配慮して、この鐘楼をバロック建築としてではなく、後期ゴシック様式によって設計しました。

つまりハーディはこの場面で、さまざまな現世的な誘惑のゆえにジュードの信仰が揺らいだとき、彼を奮起させ、信仰の道に引き戻してくれる象徴物として、ゴシック様式の大聖堂の尖塔や屋根に言及したわけです。

ハーディはさらに、「善きキリスト者」たらんとするジュードに、かつてキリスト教信仰のためにその生涯を献げた中世の職人の姿を重ね合わせています。

> 彼〔ジュード〕は周囲に建つ数えきれないさまざまな建築史上の成果を観察し解釈していったが、そうした行動は当然のことながら、建築形態を芸術家や批評家として評するというような性格のものではなく、職人として、そしてそれらの造形を自らの筋肉を動かして実際に造り出した今は亡き職人たちの同志としてのものであった。[131]

ここでジュードは、分業化が進む社会にあっても、何であれ自らの手で生み出していた中世の職人たちに倣った生きかたを実践する人物として描かれています。つまり『日陰者ジュード』では、かつてゴシック建築を生み出した人びとの営みが、信仰深いキリスト者のあるべき人生態度の象徴として提示されているのです。

> 彼〔ジュード〕は石工としての仕事にかけては重宝な男で、田舎の町の職人によくいるタイプの、何でもこなす人物であった。ロンドンでは、葉型の浮き出し飾りや球飾りを彫る者は、そうした葉型の装飾に結合してしまったモールディング〔壁面の帯状装飾〕のかけらを摘み取るようなことはしない。ひとつの完結した仕事の後半部とも言える

こうした作業を自分が行うことが、あたかも自分自身の地位を低落させることを意味しているかのように捉えてしまって、そうした仕事を拒絶してしまうのだ。ジュードにゴシック様式のモールディング制作の依頼があまり入っていないとき、あるいは作業台の上に彼が彫ることを請け負ったゴシック窓のトレーサリーがほとんどないとき、彼は作業場を出て、記念碑や墓石に文字を彫り込む仕事に取り組んで、手仕事の変化を楽しむのだった。[132]

『日陰者ジュード』には、キリスト教を否定するような徹底して世俗的な人物も登場します。スー・ブライドヘッドという女性です。彼女は、古代ギリシアの異教的彫像や新古典主義の絵画を愛好し、ゴシック建築を嫌って、熱烈なキリスト教的ゴシック・リヴァイヴァルの指導者A. W. N. ピュージンを名指しで批判する人物として描写されています。

　スーは、ジュードが言うところの、「やさしく、神聖で、キリスト教徒にふさわしい仕事」[133]に携わっている女性です。「イングランド国教会の書物、文具、式文、そして張り出し本棚の上に飾る小さな石膏づくりの天使像とか、ゴシック調の額縁に入った聖徒たちの肖像、ローマ・カトリック教会で用いられるキリストの磔刑像に見まがうばかりの黒檀で出来た十字架とか、ほとんどローマ・カトリック教会のミサ典書かと思われるような祈祷書といった小間物の類」[134]が並ぶ「教会用具店」に、下宿しながら勤めているからです。

　しかし実際には、スーは古代の大理石彫刻の雛型模像、具体的には「ヴィーナスや、ダイアナや、男性神ではアポロ、バッカス、マールスなど」の異教の神々の像に関心を示し、実際にヴィーナスとアポロの2体の立体像を、美術品の行商人である異邦人から購入するような趣味の持ち主なのです[135]。

　異教の神々の石膏像を、スーが購入する場面を、ハーディは次のように表現しています。

それらの石膏像は彼女の立っていたところから何ヤードも離れていたけれども、南西から射す陽の光が、緑の牧草を背景にそれらをとても鮮やかに浮かび上がらせていたので、彼女は個々の彫像の外形をはっきりと明確に見分けることができた。それらの石膏像は、彼女の立っている地点とクライストミンスターの複数の教会の〔ゴシック様式の〕塔とを直線で結ぶと、ほぼその線上に位置していたから、スーの中にキリスト教的ゴシック世界と比較して奇妙なまでに異国的で対照的な観念を呼び起こした。[136]

　スーが入手した非ゴシックの彫像は、キリスト教社会とはまったく異なる世界の表象であり、そうした彫像を購入する行為は、スーのキリスト教不信と世俗的人生態度を表現しているのです。
　彫像購入後のスーの行動に、こうしたハーディの意図が明らかに反映されています。異教の神々の彫像を道端に生えていたゴボウの大きな葉に包んで抱きかかえながら、教会用具店に間借りをしている自分の部屋に向かうスーの姿は、次のように描写されています。

　ヴィーナス像の腕が折れはしないかと、時どき葉包みの中を覗き見ながら、スーは大通りに並行して走っている人目につかない裏道を使って、イングランドでも最もキリスト教色の強い都市の中へ異教の荷物を抱えながら入った。そして街角を曲がって、彼女の勤める店の勝手口に着いた。彼女が買った彫像はすぐそのまま2階の自室に持ち込まれた。そして彼女は、即座に、それらを紛れもなく彼女自身の所有物である箱の中にしまって錠をかけようとした。しかしそれらは、あまりに嵩張って扱いにくいことがわかって、彼女は2体の彫像を茶色の大きな包装紙で包んで部屋の隅の床に立てておくことにした。[137]

自分の部屋に着いた後も、彼女は彫像の正体を明かそうとはしません。

教会用具店の店主に、2体の彫像について問われた場面は印象的です。

> 「……何ですの？ まあ、随分と嵩張ったものですこと！」……「あらどうしたの、彫像じゃない？ それも2体も？ いったい、どこで手に入れたの？」
> 「ええと、石膏像を売り歩く旅商人から買ったんです。」
> 「2体とも聖徒様の像ですの？」
> 「ええ。」
> 「どなたとどなた？」
> 「聖ペトロと聖…、ええと、聖マグダラのマリア……」[138]

この会話には、異教の神々を表現した古代ギリシア・ローマの芸術を愛好することがキリスト教信仰とは相容れないものであることが、率直に表現されています。

スーが、もっと直接的にゴシック建築に嫌悪感を示す場面もあります。『日陰者ジュード』には、ジュードとスーがソールズベリー近郊に実在する「ウォードー城」(Wardour Castle) に小旅行をする場面が描かれています。ウォードー城を訪ねようとジュードに誘われたスーは、この城がゴシック様式によって建てられていると勘違いして、提案を拒絶します。

> 「ウォードー城はゴシックの廃墟よ──わたし、ゴシックは嫌い！」[139]

ところがジュードに、この城がコリント式を用いた新古典主義建築であることを告げられると、彼女は一転して小旅行の計画に前向きになるのです。

> 「いいえ、大違いですよ。あれは古典風の建築です──確か、コリント式だったと思います。沢山、絵のある大邸宅ですよ。」

「あら、そうですの？――じゃあ、そうしましょう。コリント式って響き、わたし好きだわ。行きましょう。」[140]

ここでの二人の会話は、実はあまりかみ合っていないようです。

ソールズベリー近郊のウォードーには、オールド・ウォードー城 (Old Wardour Castle) [図44] とニュー・ウォードー城 (New Wardour Castle) [図45] があるからです。

オールド・ウォードー城は、14世紀に建てられた城館の廃墟です。一部、ドリス (ドーリア) 式の柱を鑑賞できるところがありますが、ジュードの言うようなコリント式の建築ではありません。むしろそれは、スーの言うとおり、ゴシック建築の形態的特徴である尖頭式アーチの開口部が印象的な「ゴシックの廃墟」です。

一方、ニュー・ウォードー城は、ジェームズ・ペイン (James Paine, 1717–89) 設計のパラーディオ様式のカントリー・ハウスで、内部にはコリント式の柱が用いられた壮麗な吹き抜け空間があります。まさにジュードの言うとおり「古典風の建築」です。つまりジュードとスーは、新旧の同名の建築をめぐってやり取りをしていた、というわけです。建築に詳しいハーディならではの会話の場面と言えるでしょう。

ハーディはさらに、ゴシックおよびゴシック・リヴァイヴァルの建築を批判する、より一層直接的な台詞も、スーに語らせています。ジュードに向かってスーは言い放ちます。

　　　「ギリシア・ローマの古典芸術の方を勉強なされば良かったのに。〔教会と深く結びついた〕ゴシックは、結局のところ、野蛮な芸術なのよ。ピュージンが間違っていて、レン〔クリストファー・レン〕が正しかったのよ。……」[141]

この二人の登場人物が交わす何気ない会話にも、中世のゴシック、ないしはその復興を「正しいキリスト教信仰の表明」と結びつけ、「現代」

［図44］オールド・ウォードー城、14世紀
© Historic England Archive

［図45］ニュー・ウォードー城、1769–76年
© Mrs Margaret U. Kingsland. Source: Historic England Archive

が神律的社会から乖離してしまったことを表現しようとする作家ハーディの意図が読み取れます。

> ……食事を終えると、彼〔ジュード〕はスーに訊いた。「大聖堂に行って、座っていましょうか？」
> 「大聖堂？　そうね。でもわたし、鉄道の駅の中で座っている方が良いと思うわ」と、声の調子にまだ苛立たしさを残しながら、スーは答えた。「駅が、今ではこの町の生活の中心ですのよ。大聖堂なんて、今となっては過去の遺物よ！」
> 「なんて現代的なんだろう、きみは！」
> 「わたしがこの数年そうだったように、中世にどっぷり浸かって暮らしたなら〔教会用具店に下宿しながら勤務〕、あなただって現代的な人間になったと思うわ。大聖堂だって、4、5世紀前だったら、それは素晴らしい場所だったけれど、今じゃ、もう時代遅れよ……」[142]

　ハーディは、スーに「大聖堂なんて過去の遺物、今となっては時代遅れよ」と吐き捨てるように言わせて、大聖堂のゴシックに体現された中世の神律的社会を過去の遺物と断じる「現代的人間」を、反ゴシック・リヴァイヴァルの建築趣味の持ち主として表現したのです。
　ハーディは実に巧みに、「正しいキリスト者の生きかた」の表象としてのゴシック様式と、「キリスト教信仰とは無縁な人間の世俗性・現世性・弱さ」の表象としての非ゴシック様式──ルネサンス的諸様式──を、登場人物の性格や心情の描写に応用してみせたのです。
　ゴシックをキリスト教信仰の表明のかたち・形態として捉え、正しい信仰の探求と現世的誘惑の狭間で揺れるジュードの人生態度や葛藤の描写に取り入れたのは、ゴシック様式による教会修復──キリスト教的ゴシック・リヴァイヴァルの仕事──に携わった教会建築修復家ハーディらしい表現手法と言えるでしょう。

VII

ゴシック芸術に学ぶ現代的意義

「労働の喜び」をめぐる問題

　ここまで見てきたように、20世紀に活躍した芸術文化史家ニコラウス・ペヴスナー、19世紀前半のイギリスで活躍したゴシック・リヴァイヴァルの建築家A. W. N. ピュージン、そして教会建築の修復家でもあった小説家トマス・ハーディに共通していたのは、中世のゴシック建築を神律的社会におけるキリスト教信仰の表明そのものとして理解していたことです。

　彼らにとってゴシックは、単なる歴史的過去の、ある時代に流行した一建築様式ではありませんでした。それはまた、建築家の技量・手腕を世間に誇示してみせるための単なる手段でもありませんでした。それは、神律的社会において成立していたキリスト教信仰とその生活を表現した創造的な芸術そのものでした。

　ゴシックとは、彼らの見かたにしたがえば、自分たちの名声や技量を世間に誇示したいという現世的欲求の介入を許さない、神律的社会において営まれていた芸術創造だったのです。

　そして、キリスト教的ゴシック・リヴァイヴァルとは、そうした中世に営まれていた芸術創造の姿勢を再び、自分の生きる時代に実践しようとした運動だったのです。

　キリスト教信仰の表明としてゴシック芸術を生み出した人びと、そしてそうした人びとの芸術創造姿勢・態度に倣おうとしたキリスト教的ゴシック・リヴァイヴァルについて考えることは、今日、意味があるように思われます。

現代社会では、誰もが自己の存在が周囲から認識されることを欲しています。ソーシャル・ネットワークに多くの人びとが熱中し、他者から寄せられるコメントに一喜一憂している姿は、ソーシャル・メディアから距離を置いている者にとっては不思議なものです。しかし承認欲求が社会に蔓延する現代にあっては、笑って済ますことのできない多くの弊害が社会を蝕むようになってしまいました。軽薄な言葉で人を傷つけ、実態をともなわない情報が日々、わたしたちの周りに蔓延しています。

　ソーシャル・ネットワークを通じた現代人の承認欲求は、どこからくるのでしょうか。それは大量生産時代を生きる人びとの、周囲から評価され称賛されることを渇望しながら不本意に無名に徹することを強いられる経験と少なからず関係しているのではないか、とわたしには感じられます。

　個々人の働きが承認されない労働のあり様が、現代社会に広く浸透しています。18世紀以来の急速な分業化の流れの中で、わたしたち一人ひとりが行う仕事は、ほとんどの場合、複雑で長い生産プロセスのほんの一部に組み込まれるような性格のものになってしまったようです。何かを製作する仕事に携わる人でも、創案から製造、仕上げ、完成、販売、発送の全工程を一人で行うケースは、一部の高価な調度品や一点ものの家具のようなものでなければ、ほとんどないでしょう。

　自動車の製造工程で、車内の一部内装品の取り付けを担当している人は、新車を購入して喜ぶ人と直に対面することは、通常はありません。

　ウィリアム・モリスは、19世紀に早くも、個々の労働者の姿が見えない大量生産社会を批判し、手仕事の価値を唱えた人物です。

　モリスは、「今日、文明世界の主たる義務は、すべての人々にとって労働を幸福なものにし、不幸な労働の量を極力少なくすることにある」と述べながら、実際のところ「文明世界によってなされる労働は大部分は不誠実な労働である」[143]と嘆いています。

　モリスは、物品や建築物を生み出す職人の「労働の喜び」を重視していました。それゆえに彼は、労働者が大量生産の製造工程の中の一歯車

のように扱われることを厳しく批判しました。

　モリスのこうした思いは、晩年に彼が発表した『ユートピアだより
──もしくはやすらぎの一時代、ユートピアン・ロマンスからの幾章』
(*News from Nowhere: Or an Epoch of Rest, Being Some Chapters from a Utopian Romance*, 1891)[144]
の中でも表明されることになりました。

　『ユートピアだより』の舞台は22世紀です。それは、モリス自身が理
想とした夢の国、架空の国で、文字通り「どこにもないところ（ユートピ
ア）」です。

　物語の冒頭、第1章でモリスは、19世紀後半のイングランドを生きて
いた人物が、22世紀の夢の国に時空を超えて迷い込み、モリスにとって
の理想世界について見聞を深めることで、19世紀社会の悲惨さを思い知
るという物語の構図を提示しています。

　19世紀を生きる主人公は、ある晩、「十分発達を遂げた新社会の将来」
について仲間内で議論した後、地下鉄に乗って帰路につきました。そし
て翌朝、自宅で目を覚ますと彼は22世紀に迷い込んでいたのです。

　著者モリスは『ユートピアだより』の冒頭で、この登場人物を「ある友
人」と紹介しながら、この友人の経験を敢えて「一人称」で記すことにし
た、と説明しています。

　　　……本人〔モリスの友人〕の意見でもあるが、その話はわたし自身〔モリス〕
　　　の経験談であるかのように、わたしの一人称で語ったほうが良いの
　　　ではないかと思う。まあ、たしかにわたしにはそのほうが楽だし、
　　　ずっと自然でもある。なにしろここで話題にしている同志の感情と
　　　願望は、わたしにはよく理解できるものであり、その点ではこの世
　　　のだれにもひけをとらないのだから。[145]

　本書の目的に照らして最も注目すべきは、22世紀に突如移動した「わ
たし」が105歳を超した「ハモンド老人」から聞かされる過去の社会、す
なわち19世紀の社会の好まざる「現実」の数々です。モリスは、十分に

発達した未来を生きるハモンド老人が19世紀の生活について「聞いたり読んだりしたこと」から察して語る言葉によって、モリス自身が生きた時代の負の側面を露（あらわ）にしたのです。

　モリスは、ハモンド老人の口を通して、19世紀社会の悲惨な現実について次のように記しています。——「人は物品の生産という問題で悪循環におちいってしまった」、「かれらは見事なまでに楽々と生産できる」ようになったが、「その便利さを最大限に生かすために、しだいしだいに、この上なく込み入った売買のシステムをつくりだし」、「物品の必要あるなしにかかわらず、ますます大量に生産しつづける」ように人びとに強制する事態となってしまった[146]。

　ハモンド老人は、人びとの労働をめぐる19世紀の残酷な現実についても、次のように語ります。

　　……このように無用な代物を生産するというひどい重荷を負わされ、よろよろと歩いていかねばならなくなったので、人びとは労働とその成果をあるひとつの観点からしか見ることができなくなってしまった——すなわち、いかなる品物であっても、なるべく手間をかけずにできるだけ多くの品物をつくりだそうとつねにつとめることです。「生産費の削減」などと呼ばれたものですが、そのためにすべてが犠牲にされました。働く者が仕事をするときに得られる幸福はもとより、まず欠かせない心のやすらぎ、最低限の健康、衣食住、余暇、娯楽、教育までもが、要するにくらしそのものが、物品の「生産費の削減」というおそるべき必要性と秤（はかり）にかけたら、一粒の砂ほどにも値しないとされたのです。そうした品物のほとんどが、そもそもつくる価値などまったくないものだったというのに。[147]

　モリスは単に、ハモンド老人を介して19世紀の社会のあり様を批判したわけではありませんでした。彼は同時に、自分が理想とした社会の姿を描き出し、読者にそうした社会に近づく必要を訴えています。

『ユートピアだより』の中で「22世紀」の社会として提示されるモリスの理想社会では、「ものをつくるのはそれが必要とされているから」で、人びとは「あたかも自分自身のためにつくるかのように、仲間たちが使うために」ものをつくる[148]、と説明されています。品物が、「まったくなんにも知らない、手のおよばない、漠然とした市場」のために生産されることはなく、「粗悪な品物など」がつくられることもないのです[149]。また、理想的な社会では、人びとは自分たちに「なにが必要かがわかっている」ので、「必要なものしか」つくることはなく、「大量の無用なものをつくるように駆り立てられていないので、ものをつくる喜びについて考えるだけの十分な時間と材料がある」[150]と言います。これが、モリスの理想とした社会のあり様です。

　ハモンド老人はさらに続けて、モリスの理想社会における「手仕事の価値と喜び」、「労働の喜び」について証言しています。

　　手でおこなうのが退屈な仕事はすべて、大いに改善された機械を使いますし、手でおこなうのが楽しい仕事では、機械はまったく使いません。すべての人の性向にふさわしい仕事を見つけるのは造作ないことなので、他人の要求の犠牲になるような人もいません。ときどき、なんらかの仕事があまりにも不快だったり骨が折れるものであるとわかった場合には、われわれはその仕事をあきらめ、その仕事によって生産されるものはまったくなしですませます。さて、もうはっきりおわかりでしょうが、こうした状態でわれわれがおこなう仕事はすべて、多少なりとも楽しんでやれる心身の運動なのです。だから仕事を避けたりせず、みんなが仕事を求めるのです。[151]

　ハモンド老人にこのように語らせて、自らの手仕事への強いこだわりを示したモリスは、創案から制作・製造、完成に至る創造のプロセスに直にかかわることで得られる労働者の「労働する喜び」と充足感を重視したのです。

モリスはルネサンス以前の「過去にあっては」、手工芸は「組織された
ギルドに属する少数の労働者によって小規模に、ほとんど家内工業的に
行われて」いて、「彼らの間には分業などほとんどない」状態で、「親方と
職人との間の階段は多くはなく、職人は初めから終わりまでその仕事に
精通していて、仕事の全過程に対して責任をもっていた」[152]と指摘して
います。
　こうした状態は、モリスが実際に目撃していた19世紀イギリス社会に
おける「物品の製造」をめぐる実情とは大きく異なるものでした。それ
ゆえ彼は次のように強調する必要がありました。

　　……諸君のよく知っている物品の製造について考えてみたまえ。そ
　　して今日ではそれがいかに昔と違った方法で行われているかに注意
　　してもらいたい。ほとんどきまったように労働者は巨大な工場に集
　　められる。労働は分割に分割を重ね、労働者は仕事を供給してくれ
　　る上位のもの、仕事を供給してやる下位のものがいないと、自分一
　　人ではまったくどうにもならなくなる。自分の上には幾段階の支配
　　者がきちんといる。職工長、工場長、秘書、資本家といった連中で、
　　これらはすべて仕事をしている当の労働者よりも重要なのである。
　　労働者は自分のやる仕事にその個性をそそぐことは要求されていな
　　いだけでなく、そんなことは許されない。労働者は機械の一部にす
　　ぎず、いつも変わらない一連の仕事をするだけである。この仕事を
　　一度、覚えてしまうと、それを規則正しく、頭などつかわないでや
　　ればやるほど、その労働者は価値あるものとされる。こういう組織
　　によって行われる労働はスピードがあり、安価でもある。それが行
　　われる労働組織の驚くべき完成とその際にみられる精力とを考えれ
　　ば、怪しむにたりない。また、そういう物品はある高い完成をもっ
　　ており、今世紀の商品によくみられるいわゆる商品向きの相貌を呈
　　する。しかし当然のことだが、まったく非知性的で、そこには人間
　　味がまったくない。[153]

しかし労働者が「仕事の全過程にたいして責任」を持つことを理想としたモリスの主張は、大きな矛盾を抱えるものでした。労働者、生産者、そして製作者たちは、大量生産を拒絶し、手仕事にこだわることによって「労働の喜び」と充足感、達成感を得ることができたとしても、そうして生み出された製品は、手仕事による一点ものにならざるを得ず、必然的にそれらは高価な、富裕層向けの製品となってしまうからです。

　モリス自身、こうした矛盾についてはっきり認識していました。彼自身、職人が「初めから終わりまでその仕事に精通していて、仕事の全過程にたいして責任をもって」いるような仕事は、「どうしても時間がかかり、高価にもなる」[154]と語っています。大量生産によって安価な製品は生み出されるが、そうした生産方法では労働者たちが「労働の喜び」を感じることができない。しかし大量生産を拒絶し手仕事にこだわれば、労働者の「労働の喜び」は守られるかもしれないが、そうして生み出される製品は高価なものになってしまい、一般市民の生活向上に寄与し得ない、というわけです。

　ここで話をもう一度、ペヴスナーに戻したいと思います。

　ペヴスナーは、モリスが日用品の芸術的価値に注目し、芸術が一部の美術を愛好する特権階級の独占から広く一般の市民に解放されるべきであると考えていたとして、モリスの働きと主義主張を高く評価していました。

　『ヨーロッパ建築史概説』の中で、ペヴスナーはモリスについて次のように記しています。

　　……有用性に対する昔の信念を復活させようと試み、日常生活における必要を満たすための用品に対する同時代の建築家と芸術家の傲慢な無関心ぶりを非難し、美術愛好家たちの小さな集団のために個々の天才芸術家が生み出した芸術作品を拒絶して、そしてさらに飽くなき情熱を傾けて、芸術は「万人が分かち合うことができると

き」にのみ価値を持つという原理を強力に推し進めることによって、モリスはデザインにおけるモダン・ムーブメント〔近代運動〕の礎を築いたのである。[155]

それにもかかわらず、モリスは芸術を「万人に分かち与える」ための手段としての大量生産を否定してしまったことで、近代社会の現実から乖離してしまった、とペヴスナーは考えました。

ペヴスナーは、万人が芸術に親しみ、芸術に感動し、芸術に学ぶ喜びを分かち合うことができる、そんな社会を実現させる「鍵」を、量産される製品の美に見出していたからです。

大量生産時代と中世の芸術創造姿勢

ペヴスナーは戦後まもなく、イギリスの視覚教育カウンシル (Council of Visual Education) が視覚教育の手引として発行していた小冊子シリーズの一冊として、『日用品から得る視覚的悦び』(*Visual Pleasures from Everyday Things*, 1946) [図46] を執筆しました。

この中で、ペヴスナーは機械使用による大量生産体制が優れた美を十分に生み出し得ること、大量生産による美の追求に真剣に取り組む必要があること、そしてラジオグラム (ラジオ付きレコードプレーヤー) のような家電製品 [図47] から食器などの日用品 [図48]、そしてカーペットに至るまで、さまざまな大量生産品が一般大衆の美的感性の育成と芸術啓発・教育活動に重要な役割を果たし得ることを力説しています。そして、手仕事の価値を説いたウィリアム・モ

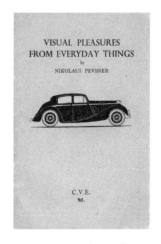

[図46] N. ペヴスナー著
『日用品から得る視覚的悦び』
1946年

［図47］マーフィー社製ラジオグラム
N. ペヴスナー著
『日用品から得る視覚的悦び』より

［図48］安価で美しい普段使いの食器類
N. ペヴスナー著
『日用品から得る視覚的悦び』より

リスの主張には一部限界があると指摘しながら、現代の製品生産プロセ
スを否定することなく美的質を追求する必要性を、次のように主張して
います。

　　ウィリアム・モリスは、1860年に産業デザインの製品がいかに嫌悪
　すべき状態にあるか気づいたことで知られている。モリスはまた、
　労働者が居住する都市が、そして労働者が働く工場がいかに醜い状態
　にあるかということにも気づいた。彼はこうした歴然たる事実を
　結びつけて、デザインを考え生み出す人びとの生活から喜びが消え
　てしまった時、美しさはデザインから消えてしまう、と結論づけた。
　しかしモリスは、この結論をあまりに狭義に捉えて、優れたデザイ
　ンは人生を謳歌することからのみ創出され得るものであると述べ
　る代わりに、優れたデザインはそれを生み出す人がその創造のプロ

セスで味わう喜びの産物でしかない、と主張した。こうしてモリスの考えによれば、機械は決して美を生み出すことはできない、ということになってしまった。彼はこうした考えかたにおいて明らかに誤っていた。もしも文様がプリントされた衣服用の布地について、その文様の型が木塊を手で彫ることで作られたなら完成した布地は美しく、文様の型が銅製のローラーで作られたならその布地は醜い、などと主張することが偽善的な物言いでないとしたら、それは紳士気取りの詭弁以外の何ものでもないことになる。手仕事のみが達成し得る特定の効果が存在しないというわけではないが、しかしそうした効果は非常に多くの場合、決定的な効果ではない。刃物類については、このことはより一層明白である。人の手で作られたスプーンには何ら美的利点は存在しない。陶器について、状況はもう少し難しい。人の手で轆轤にかけて成形され、個別に焼かれた花瓶は、機械を使用して制作された花瓶では到底実現することができない、目にも触覚にも心地よい表面の質を生み出すことができる。しかし一方で、機械によって作られた花瓶に実現される高度な滑らかさや精密さは、人の手で制作された花瓶とは異なる種類の美的質を有していて、それら両者は等しく真正な性質を有しているのである。

　ここで言えることは、以下の点に尽きる。すなわち手仕事が生み出す質と機械を使用することで得られる質は異なり、両者をそうしたものとして捉えるべきであるということ、そして今日、わたしたちは歴史的過去の生産プロセスに基づいた製品の生み出しかたよりも、わたしたちの時代の機械を使用した生産プロセスと調和した美的質を生み出すことに長けている、ということである。[156]

　機械を用いる量産体制によってもある種の美を実現することができる、と主張したペヴスナーは、建築についてはさらに踏み込んで次のような言葉を残しています。

20世紀は——不適当な一般論化をすることなく明言できることであるが——大衆の時代であり、科学の時代である。職人の技と気まぐれな発想に基づくデザインを容認することを拒絶する20世紀の新様式は、大勢の名も無き施主たちに非常にふさわしく、その透きとおるような外壁面と最低限度しか押縁が付けられていない状態は、建築部材を大量生産する時代に適している。[157]

こうした主張の根底には、機械を用いた量産体制こそが、美の経験と芸術鑑賞の悦びを、特権階級や一部の富裕層の美術愛好家の独占から解放し、名も無き大衆に「分かち与える」ことができる、というペヴスナーの確信がありました。

大量生産される事物には、それ特有の美が実現され得る。そして大量生産は、安価な製品と部品の流通を可能にし、大衆のための建築を実現することに寄与する。——ペヴスナーは、このように考えたのです。

ペヴスナーに言わせれば、大量生産は、一般市民に「美しくデザインされた物品や空間」を広く提供し得る点で、高価な一点ものを生み出す手仕事よりも遥かに優れていました。この点について彼は、戦後間もない1946年10月、BBC第3プログラムが放送したラジオ番組の中で触れています。「イギリスは成し遂げることができる」('Britain Can Make It')と題した30分ほどのラジオ・トークです。

この「イギリスは成し遂げることができる」というタイトルは、同名の展覧会から取られたものです。「イギリスは成し遂げることができる」('Britain Can Make It')展は、さまざまな産業デザイン製品を展示し、戦後のイギリス経済の再生に産業デザインの分野が果たし得る役割を社会にアピールするものでした。

このラジオ・トークの中で、ペヴスナーは、機械を積極的に用いた大量生産の弊害について述べたうえで、続けて次のように聴取者に語りかけました。

しかしわたしたちの生きる時代のデザイン・システムに優れた面があることは〔その弊害と等しく〕、明白です。それは社会的な意味で優れています。機械を使用することで可能になる大規模な大量生産体制のみが、大勢の市民に優れたデザインによる製品を供給することができるのです。[158]

　ペヴスナーは、大量生産を肯定していました。個々の製品の価格は抑えられ、広く社会に流通することで、より多くの人びとがそうした品々の恩恵を受け、より便利で健康な生活を享受できるわけですから、彼は大量生産を否定することはありませんでした。

　大量生産という方法によって実現される日用品や建物は、人びとのより公平で衛生的な生活の実現に寄与する、そしてそれらは実用的・実際的役割を果たし得る点で、一点ものの高価な芸術作品や建築物に引けを取らない存在価値を有している、とペヴスナーは考えました。

　事実、「モダン・デザイン運動の真の先覚者たち」──ペヴスナーが尊敬したモダン・デザインの萌芽と発展を強力に牽引したデザイナーたち──は、「その最初期から機械芸術の側に立った人びと」[159]でした。

　しかし一方で、大量生産を是とし、さらには積極的に肯定するペヴスナーの姿勢は、モリスが重視した労働者、生産者、製作者たちの「労働の喜び」を保障することを無視、ないしは軽視することにつながる恐れがありました。

　モリスへの深い敬意と大量生産体制への期待。──大量生産をめぐる諸見解を俯瞰しながら、ペヴスナーは大量生産によって生み出される芸術品・デザイン製品の価値とは何か、そしてモリスが大量生産社会において犠牲にされると考えた「労働の喜び」とはそもそも重要なのか、といった点について考えざるを得なくなったように思われます。

　ペヴスナーは大量生産品の美術史的価値について真剣な検討を重ねていた時期に、併行して中世ゴシックの芸術、とりわけ中世の人びとの芸術創造姿勢に興味を持つようになったのですが、その理由はおそらくこ

こにあります。

　壮麗な大聖堂、大修道院の建設のプロセスの中で、中世の職人たちが担った役割は、歴史研究と現代社会のあり様との結びつきを強く意識していたペヴスナーの目には[160]、大量生産の製品製造工程——現代の生産プロセス——の流れの中で一歯車のように働く現代人の生きかたについて考える手掛かりのように映ったに違いありません。中世の人びとの多くは、長大な芸術創造のプロセスの中で無名に徹し、周囲の人びとや後世の人びとからその働きが承認されることを欲することなく、ひたすら労働にいそしみました。功名心とは無縁な労働環境に生きる現代の勤勉な労働者の姿には、そうした中世の先人たちと重なる真面目さ、ひたむきさが感じられたのでしょう。

　ペヴスナーにとって、作者が「不詳であること」は「健全な状態」でした。そしてそういう状態は、中世においては成立し得るものでした。中世の社会には、個人の名声や労働の対価としての喜びの実感よりも遥かに重要な労働・芸術創造の目標と動機があって、個人の「労働の喜び」を実感するために自己を表現し誇示するような余地は、芸術創造行為のプロセスの中にはなかったからです。

　こうした「中世の建物では当然のことであった、作者不詳という健全な状態」は、ペヴスナーによれば、「建築の分野においては、まず〔南方の〕ルネサンスのせいで失われ、その後、芸術家という存在に関するロマン主義的概念、そして個々の芸術家の個性的で非凡な才能に関するロマン主義的概念によって消滅してしまった」[161]のでした。しかしもしそうであれば、イタリアの盛期ルネサンス以前の時代のように、人間が自己の表現や自己の名声を追求する意欲や野心から自由に解き放たれたならば、個々の労働の性格がどのようなものであれ、人は再び現世的な欲求を排除した「作者不詳という健全な状態」で、建築であれ製品であれ、「もの」を創造することができる、ということになるでしょう。ペヴスナーは、個々の労働者が自己を表現することで「労働の喜び」を実感することが困難な大量生産体制を肯定的に受け止めていましたから、この

ことは彼にとって重大な関心テーマになったように思われます。

　自らの名前を付すことなく何世代にもわたってゴシックの大聖堂の建設に従事した中世の無名の職人たちや、現世的な名声を欲することなく精巧な彫刻を生み出した石工たちの労働意欲の源は、彼らのキリスト教の信仰にありました。ペヴスナーは、中世の時代に営まれていたこうした信仰的芸術創造が、そのまま20世紀においても継続的に営まれる、と考えていたわけではありません。

　20世紀は、明らかにゴシック芸術の時代ではありませんでした。ペヴスナー自身、『モダン・ムーブメントのパイオニアたち』の結末部分で、次のように記しています。

> 13世紀においては、すべての線は、それぞれに機能を果たしていたにせよ、この現世を超えた最終の地、天国を指し示すというただひとつの芸術的目的に尽くしていた。そして壁体は、色ガラスに表現された聖人像たちの超越的な力を人間に伝えるために半透明なスクリーンとなった。しかし今日では、開口部のガラスは完全に透明で、人智を超えた神の啓示による神秘が介在する余地は存在しない。鋼鉄製の骨組みは堅固で、その建築的表現は、死後の世界に関する思索とは無関係な存在となっている。[162]

　このように述べながらも、ペヴスナーは20世紀の大量生産体制に支えられた鋼鉄と透明なガラスの建築に、中世のゴシック建築と同等の価値を見出していました。彼は、20世紀の建築を指して、「この新しい時代の建物の性格は、まったくゴシックと異なる、またゴシックと相容れないものである」と断じながら、ヴァルター・グロピウス（Walter Gropius, 1883–1969）の建築に代表される20世紀の新しい様式［図49–50］に、中世ゴシック建築の傑作であるサント・シャペル（Sainte-Chapelle）［図51］、あるいはボーヴェ大聖堂（Cathédrale Saint-Pierre, Beauvais）のクワイアに匹敵する、崇高な建築芸術の世界が実現されている、と認めています[163]。20世紀の

上：［図49］W. グロピウス設計によるデッサウのバウハウス校舎、外観、1925–26年

下：［図50］同、内部

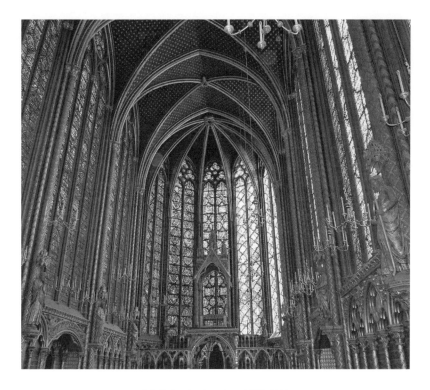

[図51] サント・シャペル、1245-48年

　社会のあり様は、中世の頃とは大きく違っていても、等しく優れた建築芸術は生み出され得る、というのです。そしてもしそうであれば、中世に限らず、どのような時代であれ、中世の職人たちのような謙遜で忍耐強く、ひたむきな芸術創造の営みに通じる職業意識や就労姿勢が求められている、ということになるでしょう。

　確かにすべての現代人に、中世の先人たちが持ち合わせていた神律的労働姿勢の実践を求めることはできないかもしれません。しかしそうした状況にあっても、自己の名声欲や現世的な欲求を排除する「冷静」な芸術創造の姿勢の大切さを、ペヴスナーは指摘しています。

　20世紀には「過去の偉人の持っていた温い率直な感情は、なくなって

しまったかも知れない」と述べながら、ペヴスナーは続けて次のような言葉を語っています。

　……しかしそれならば、わたしたちの生きるこの世紀〔20世紀〕の典型たる芸術家は、冷静である必要がある。なぜならばその芸術家は、鋼鉄とガラスのように冷厳な世紀、過去のいかなる時代にもまして芸術家が自身の芸術を通して自己表現を図る余地が失われた、何事においても精密さが要求される世紀を代表しているからである。[164]

　つまり神律性が霞む現代にも、建築家・芸術家には、名声や周囲からの承認を求めて自己を表現し誇示しようとする衝動を拒絶する、「冷厳」、「冷静」な芸術創造の姿勢が求められているのです。

キリスト教的ゴシック・リヴァイヴァルの精神と神律的営み

　キリスト者であれば、現代にあっても、中世の先人たちの神律的、信仰的生きかた、そして働きかたに共鳴し学ぶことは、イメージし易いように思われます。

　サゾル大聖堂の彫刻を手掛けた職人、石工たちのように、「この現世を超えた最終の地、天国を指し示す」という唯ひとつの目的に意識を向けながら働くならば、その労働が大量生産時代の複雑な製造工程の一歯車であったとしても、人は「無名という健全な状態」の日々の営みに喜びを見出し得るはずです。

　人が個人の「労働の喜び」、充足感のために働くのではなく、もっと高次の使命感、召命のために働くことができれば、ウィリアム・モリスが大量生産体制に見出した負の側面は克服されることでしょう。そして中世の人びとの先例に倣って、もしわたしたちが神律的視点から「労働」、「仕事」を捉え直すことができるならば、「労働の喜び」、「労働することで得られる充足感」を、富や名声、地位の獲得、周囲からの称賛といった

現世的・世俗的価値基準の呪縛から解放することができるに違いありません。

　こうした考えかたは、中世ゴシックのキリスト教信仰に基づく神律的生きかたと神律的芸術創造の態度を復興させること——キリスト教的ゴシック・リヴァイヴァル——の現代的意義、現代的可能性を示唆するものです。

　中世を生きた司教、修道僧、騎士、そして職人たちがそうであったように、わたしたちもまた、「現世に存在する事物で神によって創造されなかったものは何も無く、すべての事物に関する感覚や興味もその事物の有する神を讃える価値に由来すると確信」[165]することで、それぞれの能力に応じて、日々喜びを持って働くことができるのではないか、というわけです。

　21世紀は、より一層機械化が進み、AIの発展はわたしたちの就労環境を大きく改変しています。

　産業革命期に農業社会が直面した急激な変革は、産業発展の裏側で多くの人びとから職を奪いました。同じことが現代社会においても日々、日常的に起こっており、今後そうした傾向はますます急速に進むことでしょう。「労働の喜び」と現世的充実感・充足感への欲求、名声欲と承認欲求は、複雑さを増しながら現代人をこれからも悩ますに違いありません。

　ソーシャル・ネットワークを介した承認錯覚による充足感も、ほんのひと時のものです。周囲から認められたい、有名になりたい、自己の充足感を客観的に確認したい。——こうした衝動を満たそうとする新たな装置が今後も発案されるかもしれません。しかしそうした装置やツールは、根本的に問題を解決してはくれません。自己を表現し誇示する、そして名声欲と承認欲求を満たす新しい手段を獲得しても、人は確かな生きる喜びを持ち続けられるわけではありません。

　産業革命が本格化し、大量生産が社会に変化をもたらしつつあった時代に、キリスト教的ゴシック・リヴァイヴァルは萌芽しました。それは

人の地上の「労働の喜び」の源泉を問い直す運動でもありました。

　盛期ルネサンス以降の多くの芸術家は、周囲からの承認、現世的名声と称賛を受けることを望み、そうしたことの達成、実現に「労働の意欲」と「労働の喜び」を結びつけました。しかしそれらは、新約聖書の福音書の言う「衣服の房を長く」して「会堂では上席に着くこと、広場では挨拶されることを好む」（ルカによる福音書11章43節）ような者、「すべて人に見せるため」（マタイによる福音書23章5節）に行う者、「見せかけの長い祈りをする」（マルコによる福音書12章40節）ような者たちの労働の動機でしかなかったのです。

　キリスト教的ゴシック・リヴァイヴァルは、「高ぶる者は低くされ、へりくだる者は高められる」（ルカによる福音書11章43節／マタイによる福音書23章12節）と教える聖書に忠実な芸術創造姿勢の実践と言い表すことができます。

　それは、敬虔な信仰によって、福音書が警告する人の弱さを克服し、信仰の表明として建築・芸術が実現されることをめざしました。

　キリスト教信仰に根差した中世ゴシックの芸術創造の復権をめざしたキリスト教的ゴシック・リヴァイヴァルの探究者、そして実践者たちは、現世的な富と名声を獲得したいという人間的欲求を神律的芸術創造の実践によって乗り越えた先人たちが、中世ゴシックの時代に実在したと信じました。そうした中世ゴシック芸術の先人たちの生きかた・労働姿勢に倣おうとするキリスト教的ゴシック・リヴァイヴァルの精神は、日々現世的な喜びを欲し、周囲から評価、承認されることに囚われてしまいがちな現代を生きるわたしたち一人ひとりに、神律的営みの価値を今も教えてくれています。

註

聖書からの引用は、別段の指示がない限り、日本聖書協会『新共同訳聖書』（1987年）の訳文による。

[1] ケネス・クラーク『ゴシック・リヴァイヴァル』（近藤存志訳、白水社、2005年）25頁。ゴシック建築の伝統は、19世紀に機能主義の建築理論と結びつき、20世紀へと引き継がれることになった。拙著『時代精神と建築——近・現代イギリスにおける様式思想の展開』（知泉書館、2007年）第6章および第9章を参照。

[2] クラーク『ゴシック・リヴァイヴァル』17頁。

[3] Nikolaus Pevsner, *An Outline of European Architecture*, Harmondsworth: Penguin Books, 1943, 1966, p. 384.

[4] Nikolaus Pevsner, *The Englishness of English Art: An Expanded and Annotated Version of the Reith Lectures Broadcast in October and November 1955*, London: Architectural Press, 1956, p. 56.

[5] Susie Harries, *Nikolaus Pevsner: The Life*, London: Chatto & Windus, 2011, pp. 47–48 および Stephen Games, *Pevsner — The Early Life: Germany and Art*, London: Continuum, 2011, p. 82.

[6] Harries, *Nikolaus Pevsner*, p. 47 および Games, *Pevsner — The Early Life*, pp. 82–83.

[7] 現在、米国ゲッティ学術研究所（Getty Research Institute）に所蔵されているペヴスナー直筆のノートには、彼が新約聖書について詳細に学んでいたことを示す記述がある。Games, *Pevsner — The Early Life*, p. 82 も参照。

[8] ナチス・ドイツによって翻弄されたペヴスナーとピンダーの師弟関係については、Ariyuki Kondo, 'Pevsner on Graphic Design: Transnationality and the Historiography of Design', *Iridescent*, vol. 2, issue. 4 (2012), pp. 5–14 [https://doi.org/10.1080/19235003.2012.11418540] を参照。

[9] Harries, *Nikolaus Pevsner*, p. 72 および Games, *Pevsner — The Early Life*, pp. 116–119.

[10] Harries, *Nikolaus Pevsner*, pp. 85–89.

[11] Games, *Pevsner — The Early Life*, p. 118 および Harries, *Nikolaus Pevsner*, p. 73 を参照。

[12] ピンダーは、青年期のペヴスナーにとって良き後見人であったが、ナチスが台頭するとナチス寄りの立場を鮮明にすることになった。1939年のヒットラー50歳の誕生日に際して、ピンダーは「ユダヤ人美術史家をドイツから消滅させたことで、過度に理論的な思考を排斥することができた」と主張したと伝えられている。1940年、ペヴスナーが著書『美術アカデミー——過去と現在』の献辞に、「感謝に満ちた懐かしい思い出を偲びつつ、W. P.〔ウィルヘルム・ピンダー〕に献ぐ」と記したのには、かつての恩師に対する彼の複雑な心境が表れているのかもしれない。

[13] この著作は、まず1942年に総頁数160頁ほどの小さな版で刊行され、その後、版を重ね

るごとにさまざまな加筆と改訂が行われた。邦訳としては、1948年に刊行された版を訳した『ヨーロッパ建築序説』(山口廣訳、彰国社、1954年)と、1963年に刊行された版を訳した『新版ヨーロッパ建築序説』(小林文次／山口廣／竹本碧訳、彰国社、1989年)がある。

[14] この著作は、ペヴスナーが1936年に出版した『モダン・ムーブメントのパイオニアたち──ウィリアム・モリスからヴァルター・グロピウスまで』(*Pioneers of the Modern Movement: From William Morris to Walter Gropius*) に加筆、変更を加えて、およそ12年後に新しいタイトルで刊行されたものである。邦訳は、『モダン・デザインの展開──モリスからグロピウスまで』(白石博三訳、みすず書房、1957年)。

[15] 邦訳は、『美術アカデミーの歴史』(中森義宗／内藤秀雄訳、中央大学出版部、1974年)。

[16] この著作でペヴスナーが扱った内容は、彼がロンドン大学バークベック・コレッジで1940年代初頭に行った講義に基づいている。その後、ペヴスナーはその内容を発展させて、1955年秋、BBCのラジオ講義「リース・レクチャー」(Reith Lectures) を「イングランド美術のイングランド性」と題して計7回にわたって行った。著作としての初版は、この連続講義が放送された翌年に『イングランド美術のイングランド性──1955年10月および11月に放送されたリース・レクチャーの加筆・注釈付き版』(*The Englishness of English Art: An Expanded and Annotated Version of the Reith Lectures Broadcast in October and November 1955*) として刊行された。邦訳には、『英国美術の英国性──絵画と建築にみる文化の特質』(友部直／蛭川久康訳、岩崎美術社、1981年)およびその改訳版『英国美術の英国らしさ──芸術地理学の試み』(蛭川久康訳、研究社、2014年)がある。なお、BBCラジオが放送したペヴスナーの全7講義の音源は、2021年2月現在、BBCのホームページ (https://www.bbc.co.uk/programmes/p00h9llv/episodes/player) で聴くことができる。

[17] 邦訳は、『美術・建築・デザインの研究』(全2巻)(鈴木博之／鈴木杜幾子訳、鹿島出版会、1980年)。

[18] ヴィルヘルム・パウク／マリオン・パウク『パウル・ティリッヒ──1 生涯』(田丸徳善訳、ヨルダン社、1979年) 128頁。

[19] ティリッヒがドレスデン工科大学の教授に迎えられた経緯については、パウク他『パウル・ティリッヒ──1 生涯』126–127頁を参照。

[20] パウク他『パウル・ティリッヒ──1 生涯』135頁。

[21] パウル・ティリッヒ「〔連続講演〕芸術と社会」──第3講演「宗教と芸術」1952年。パウル・ティリッヒ『芸術と建築について』(前川道郎訳、教文館、1997年) 94頁。

[22] Maria Gough, 'Constructivism Disoriented: El Lissitzky's Dresden and Hannover *Demonstrationsräume*', in Nancy Perloff and Brian Reed, eds., *Situating El Lissitzky: Vitebsk, Berlin, Moscow*, Los Angeles: Getty Research Institute, 2003, p. 80.

[23] リシツキーは、ドレスデンの国際芸術展の翌年、1927年に、ハノーファー州立美術館に「抽象芸術の部屋」(Kabinett der Abstrakten) を設計した。これは、彼がドレスデンの国際芸術展で設計を担当した空間「構成芸術の部屋」(Raum für konstruktive Kunst) に非常に似た空間であった。ペヴスナーは、リシツキーがハノーファーで手掛けた「抽象芸術の部屋」が芸術雑誌などで取り上げられる度に、それがリシツキー自身がドレスデン国

際芸術展のために手掛けた空間に極似していたことに言及がなされないことに不満が
あった。1971年、ペヴスナーが『アート・ジャーナル』誌 (Art Journal) の「編集者への手
紙」欄に投書してこの点に言及したのには、長年にわたるそうした思いがあった。この
短い投書の中で、ペヴスナーは「自分が、リシツキーが1926年に設計した部屋をきわめ
て鮮明に記憶していることは、書き添えるまでもない」と文章を結んでいる。この言葉
は、ドレスデンの国際芸術展のギャラリー・スペースのひとつをリシツキーに設計依頼
することに、ペヴスナー自身が深く関わっていたことを示唆している。それはまた、ド
レスデン芸術界におけるイーダ・ビーネルトの人脈にペヴスナーも繋がっていたことを、
さらにはティリッヒの芸術論に熱心に耳を傾けていた面々の中にペヴスナー自身も身
を置いていた可能性をも示していると言えよう。Nikolaus Pevsner, 'The Lissitzky Room',
Art Journal, vol. 31, no. 1 (1971), p. 128 を参照。

[24] このラジオ番組は、1956年5月13日に放送された。

[25] Nikolaus Pevsner, 'Some thoughts on German painting', in Nikolaus Pevsner, *Pevsner on Art
and Architecture: The Radio Talks*, ed. Stephen Games, London: Methuen, 2003, p. 252.

[26] Harries, *Nikolaus Pevsner*, p. 76.

[27] パウル・ティリッヒ『ティリッヒ著作集第8巻』(近藤勝彦訳、白水社、1979年) 所収の
「訳者解説」382頁。

[28] ティリッヒ著『現在の宗教的状況』(1926年) の邦訳は、『ティリッヒ著作集第8巻』
9–132頁に収録されている。『ティリッヒ著作集第8巻』の訳者近藤勝彦は、「科学、哲学、
芸術、政治、経済、教育、宗教のあらゆる分野にわたって『宗教的状況』を診断し、新時
代の方向づけを与えよう」としたこの書物が、「特に初期のティリッヒを理解するうえ
で必読の書」であり、「リチャード・ニーバーが英訳して、ティリッヒをアメリカに紹介
する機縁ともなった」著作であったと指摘している。『ティリッヒ著作集第8巻』所収「訳
者解説」382–383頁。

[29] ティリッヒ『ティリッヒ著作集第8巻』44–46頁。

[30] 同書、57頁。

[31] パウル・ティリッヒ「芸術と究極的リアリティー〔原題「次元、1959年〕」1959年。ティリッ
ヒ『芸術と建築について』207頁。

[32] パウル・ティリッヒ「〔連続講演〕芸術と社会」──第1講演「人間の本性と芸術」1952年。
ティリッヒ『芸術と建築について』56頁。

[33] パウル・ティリッヒ「芸術と建築における誠実と聖化」1965年。ティリッヒ『芸術と建
築について』288頁。

[34] Nikolaus Pevsner, 'German painting of the Age of Reformation', in Pevsner, *Pevsner on Art and
Architecture*, pp. 42–43 を参照。

[35] この頃のペヴスナーは、キリスト教信仰が芸術に及ぼした決定的な影響に関心を示し、
キリスト教的な立場から中世が宗教改革と抵抗宗教改革においてその終焉を迎えたと考
えていた。それゆえペヴスナーは、デューラーが1520年にマルティン・ルターが捕らえ
られ死去したという誤った噂を耳にした際に書き残したと言われている次のような記
述に、中世の神律的社会で営まれていたであろうキリスト教信仰に基づく芸術家の生き
かたを読み取ることができた。──「ああ、天にいます神よ、我らを憐れんでください。

ああ、主イエス・キリストよ、あなたの民のために祈ってください。我らを正しい時へと至らしめてください。遠くに散らばってしまったあなたの羊を、聖書の中のあなたの御声、あなたの聖なる御言葉によって呼び集めてください。聖書に記されたあなたの御声を知ることができますように、そしてあなたの御声のみに聞き、人間の過ちによる欺きの叫びに従うようなことがないように、我らをお助け下さい。そうすることで主イエス・キリストよ、我らがあなたから離れることがありませんように。あなたの牧草地の羊、すなわち今なお一部ローマ・カトリック教会の群れの中にいる人びと、さらには教皇の抑圧と強欲、そして聖性の偽りの体裁によって散り散りにされてしまったインド人、モスクワ市民、ロシア人、そしてギリシア人を、今再び呼び集めてください。」Ibid., pp. 42–43.

[36] Pevsner, 'Some thoughts on German painting', p. 253.

[37] パウル・ティリッヒ「宗教と視覚芸術」1955年／「近代芸術の実存主義的様相」1956年。ティリッヒ『芸術と建築について』112–113頁。

[38] 同書、113–116頁。

[39] 同書、116–122頁。

[40] 同書、122–123頁。

[41] 同書、123–125頁。

[42] 同書、113頁。訳文には一部手を加えた。

[43] 同上。

[44] 同書、122–123頁。訳文には一部手を加えた。

[45] 同書、113頁。訳文には一部手を加えた。

[46] 同上。

[47] 同書、123頁。

[48] 同書、113頁。

[49] 同書、123頁。

[50] ミネアポリス美術学校、現在のミネアポリス芸術大学で行われた3回にわたる講演。ティリッヒが「ドイツ表現主義に関する基本書」の著者として友人エッカルト・フォン・ズュドウについて触れた講演（註32を参照）も、この連続講演のひとつであった。註21も併せて参照。

[51] パウル・ティリッヒ「〔連続講演〕芸術と社会」――第1講演「人間の本性と芸術」1952年。ティリッヒ『芸術と建築について』66頁。

[52] 註36を参照。

[53] 註26を参照。

[54] 註51を参照。

[55] 註26を参照。

[56] Nikolaus Pevsner, 'Kunst und Staat', *Der Türmer*, vol. 36 (1934), S. 514–17. Iain Boyd Whyte, 'Nikolaus Pevsner: Art History, Nation, and Exile', *RIHA Journal* 0075 (23 October 2013), URN: nbn:de:101:1-20131113230, URL: http://www.riha-journal.org/articles/2013/2013-oct-dec/whyte-pevsner (date of access: 6 December 2013) を参照。

[57] Nikolaus Pevsner, 'Foreword', in William B. O'Neal, ed., *Sir Nikolaus Pevsner: Papers of Amer-*

ican Association of Architectural Bibliographers, vol. 7, Charlottesville: University Press of Virginia, 1970, p. x.

[58] Harries, *Nikolaus Pevsner*, p. 142 を参照。

[59] *Ibid.*, p. 150.

[60] *Ibid.*, p. 152.

[61] *Ibid.*, p. 157.

[62] Nikolaus Pevsner, *An Enquiry into Industrial Art in England*, Cambridge: Cambridge University Press, 1937, pp. 11–12.

[63] Nikolaus Pevsner, 'The Designer in Industry: 1 — Carpets', *The Architectural Review*, vol. 79, no. 473 (April 1936), p. 188.

[64] Nikolaus Pevsner, 'Thoughts on Industrial Design', *The Highway: The Journal of the Workers' Educational Association*, vol. 37 (March 1946), p. 70.

[65] Nikolaus Pevsner, 'Target for September', *Pottery and Glass*, vol. 24, no. 5 (May 1946), p. 17.

[66] Nikolaus Pevsner, *Pioneers of the Modern Movement: From William Morris to Walter Gropius*, London: Faber & Faber, 1936, p. 54.

[67] *Ibid.*, p. 55.

[68] *Ibid.*, p. 21.

[69] *Ibid.*

[70] *Ibid.*, p. 22.

[71] *Ibid.*

[72] *Ibid.*

[73] *Ibid.*

[74] Nikolaus Pevsner, *An Outline of European Architecture*, Harmondsworth: Penguin Books, 1942. ペンギン・ブックス社のペリカン叢書の一冊として刊行されたこの初版には、戦時下の社会状況を反映して、「陸・海・空軍のための書籍」(Books for the Forces) と印刷されていて、「軍務についている人びとも本書を読むことができるように、読み終えた後は本書を郵便局に届けてほしい」との呼びかけがなされている。

[75] Pevsner, *An Outline of European Architecture*, 1942, pp. 34–35.

[76] この3名とは、ヘンリー・ド・レインズ (Henry de Reyns) (工事責任者としての任期は1245年から1253年)、グロスターのジョン (John of Gloucester) (工事責任者としての任期は1253年から1260年)、ベヴァリーのロバート (Robert of Beverley) (工事責任者としての任期は1260年から1285年) のことである。

[77] Pevsner, *An Outline of European Architecture*, 1942, p. 34.

[78] *Ibid.*, p. 43.

[79] 同大聖堂はもともとコリージエイト教会 (修道院とは異なる聖職者の共同体・聖堂参事会によって管理される教会) であったが、1884年に大聖堂となった。

[80] Nikolaus Pevsner, *The Leaves of Southwell*, London and New York: King Penguin Books, 1945, p. 36.

[81] 拙論「ニコラウス・ペヴスナーの〈作者不詳の美学〉——大量生産時代の芸術的課題」『フェリス女学院大学文学部紀要』50号、2015年、21–22頁を参照。

[82] Pevsner, *The Leaves of Southwell*, pp. 66–67.

[83] Nicola Coldstream, 'Nikolaus Pevsner and medieval studies in Britain', in Peter Draper, ed., *Reassessing Nikolaus Pevsner*, Aldershot: Ashgate, 2004, p. 113.

[84] Ibid.

[85] Pevsner, *Pioneers of the Modern Movement*, p. 22.

[86] Coldstream, 'Nikolaus Pevsner and medieval studies in Britain', p. 117.

[87] Nikolaus Pevsner, 'Cathedral Books〔Review of J. Harvey, *The English Cathedrals*, 1950; J. Blair and J. K. Cowley, eds., *The Cathedrals of England*, 1950; J. Pennington, *English Cathedrals and Abbeys*, 1950; and M. Hürlimann, et al., *English Cathedrals*, 1950〕', *The Architectural Review*, vol. 110, no. 655 (July 1951), p. 60.

[88] Nikolaus Pevsner, 'Who did what — Gothic〔Review of J. Harvey, *English Mediaeval Architects: A Biographical Dictionary down to 1550*, 1954〕', *The Architectural Review*, vol. 118, no. 706 (October 1955), pp. 259–260.

[89] Coldstream, 'Nikolaus Pevsner and medieval studies in Britain', p. 121.

[90] 渡英後、ロンドンを研究と生活の拠点としていたペヴスナーは、1939年9月以降、ドイツに残っていた家族や友人たちの身を案じながら、それまで以上に不安な日々を過ごすことになった。悪化の一途を辿るヨーロッパの政治情勢だったが、それでも当初、ペヴスナーはライプツィヒに住んでいた母アニ・ペヴスナー（Annie Pevsner）と定期的に連絡を取ることができていたようである。状況が一変したのは1941年春のことであった。以降、母親は音信不通となり、その年の9月にドイツからロンドンに到着したばかりの友人からペヴスナーが受け取った手紙には、いかにして母アニをドイツから救出するかをめぐる切迫した内容が記されている。結局、アニ・ペヴスナーは、1942年2月10日夜、強制収容所への移送を前にライプツィヒにおいて65歳で自殺した。ペヴスナーが、母の死を知ったのはその年の5月13日になってからであった。ペヴスナーは、第二次世界大戦下の苦悩の日々に交わされた手紙や、ライプツィヒで母の隣人であった人物から赤十字を介して送られてきた母の死を伝える書信など、さまざまな文書や記録を生涯大切に保管していた。それらは現在、米国ゲッティ学術研究所に所蔵されている。

[91] Nikolaus Pevsner, *Academies of Art: Past and Present*, Cambridge: Cambridge University Press, 1940, pp. viii–ix.

[92] ウィリアム・モリス「芸術の目的」1887年。ウィリアム・モリス『民衆の芸術』（中橋一夫訳、岩波書店、1993年）52頁。

[93] 同上。訳文には一部手を加えた。

[94] ウィリアム・モリス「ゴシック建築論」1889年。モリス『民衆の芸術』164頁。

[95] ヨハン・ホイジンガ『中世の秋（第1巻）』（堀越孝一訳、中央公論新社、2001年、2012年）372–373頁。

[96] ヨハン・ホイジンガ『中世の秋（第2巻）』（堀越孝一訳、中央公論新社、2001年）141–142頁。

[97] 同書、252頁。

[98] Pevsner, *The Leaves of Southwell*, p. 66.

[99] Pevsner, *An Outline of European Architecture*, 1966, pp. 226–227.

[100] *Ibid.*, p. 175.

[101] ピュージンはとても精力的に国会議事堂の設計の仕事に打ち込み、バリーはそんな彼の才能に全幅の信頼を寄せていた。あまりにピュージンの才能に頼ってしまったからか、バリーはピュージンに裏方に徹することを求め、ピュージンが国会議事堂の設計に果たした欠くべからざる役割をできるだけ伏せようとすらした。しかし、やがて国会議事堂の再建事業にピュージンが大いに貢献したことは、半ば周知の事実となって、建築家バリーとその助手ピュージンの関係は、当の二人の死後1860年代後半になると、「国会議事堂の本当の建築家は誰だったのか」をめぐる論争にまで発展した。

[102] ピュージンが知人のC. スタンフィールドに宛てた1842年10月13日付の手紙より。Margaret Belcher, ed., *The Collected Letters of A. W. N. Pugin*, 5 vols., Oxford: Oxford University Press, vol. 1, 2001, p. 384.

[103] Augustus Welby Northmore Pugin, *Contrasts: Or, a Parallel between the Noble Edifices of the Middle Ages, and Corresponding Buildings of the Present Day; Shewing the Present Decay of Taste*, 2nd. Ed., London: Charles Dolman, 1841, p. iv. この第2版では副題も変更された。

[104] *Ibid.*, p. v.

[105] Augustus Welby Northmore Pugin, *An Apology for the Revival of Christian Architecture in England*, London: John Weale, 1843, p. 44.

[106] Benjamin Ferrey, *Recollections of A. N. Welby Pugin, and his Father, Augustus Pugin; with Notices of their Works*, London: Edward Stanford, 1861, pp. 225–226 および Michael Trappes-Lomax, *Pugin: A Mediæval Victorian*, London: Sheed & Ward, 1933, pp. 112–113.

[107] エンツォ・グアラッツィ『サヴォナローラ——イタリア・ルネサンスの政治と宗教』（秋本典子訳、中央公論社、1987年）262頁。

[108] Pugin, *Contrasts*, p. v.

[109] グアラッツィ『サヴォナローラ』80頁。

[110] 同書、80–81頁。

[111] 「何事も利己心や虚栄心からするのではなく」（新約聖書「フィリピの信徒への手紙」2章3節）と聖書は教えているのに、バチカン宮殿とサン・ピエトロ大聖堂には今も、そうした教えに誠実に従った形跡は見当たらない。壮大なバチカンの建築群は、「自分を無にして、僕の身分になり」、「へりくだって、死に至るまで、それも十字架の死に至るまで従順」（新約聖書「フィリピの信徒への手紙」2章7–8節）であった御子イエス・キリストの福音を語るには、あまりに世俗的で華美に飾り立てられてはいないだろうか。ピュージンは、次のような印象的な言葉を残している。――「信仰生活の外形・かたちと信仰そのものとの間には、最も密接な関係が存在し、建築的・形態的伝統を尊重することがなくなれば、神聖な聖体拝領の戒律における内的信仰を維持することはほとんど不可能である。」ここでピュージンの言う「建築的・形態的伝統」とは、建築芸術が作り手のキリスト教信仰の表明として建てられていた中世の伝統、中世ゴシック建築の伝統を指している。ピュージンによれば、キリスト教信仰の表明として宗教建築が建てられなければ正しいキリスト教信仰は維持し得ない、贅沢な装飾がむやみやたらと施された建築では真のキリスト教信仰は維持できない、というわけである。贅の限りを尽くして建設された非ゴシックの建築群を総本山とするローマ・カトリック教会が、今日、香港での言論・

註

信仰弾圧に黙して語らない様を見ても、ピュージンは驚かないに違いない。Augustus Welby Northmore Pugin, *A Treatise on Chancel Screens and Rood Lofts, Their Antiquity, Use, and Symbolic Signification*, London: Charles Dolman, 1851, p. 3 を参照。

[112] モリス「ゴシック建築論」1889年。モリス『民衆の芸術』169頁を参照。

[113] 同書、164頁。訳文には一部手を加えた。

[114] 同書、183–184頁。

[115] 同書、186–187頁。

[116] 同書、169頁。

[117] 同書、182頁。

[118] 同書、184頁。

[119] この引用は、日本聖書協会『新約聖書』(1954年改訳、1982年) による。

[120] 現在の聖カルロス・ボロメウス教会 (Sint-Carolus Borromeuskerk, Antwerpen)。ルーベンスはこの教会のために計39枚の天井画を構想し、実現したが、それらは1718年7月、落雷によって焼失した。

[121] Augustus Welby Northmore Pugin, *The True Principles of Pointed or Christian Architecture: Set Forth in Two Lectures Delivered at St. Marie's, Oscott*, London: John Weale, 1841, p. 3.

[122] Pugin, *An Apology for the Revival of Christian Architecture in England*, pp. 5–6.

[123] Pugin, *The True Principles of Pointed or Christian Architecture*, pp. 44–47 を参照。

[124] *Ibid.*, p. 58.

[125] *Ibid.*

[126] *Ibid.*, p. 60.

[127] *Ibid.*, p. 42.

[128] George Edmund Street, *Brick and Marble in the Middle Ages: Notes of Tours in the North of Italy*, 2nd Ed., London: John Murray, 1874, p. 407.

[129] Thomas Hardy, 'Memories of Church Restoration', *SPAB News* (Society for the Protection of Ancient Building), vol. 21, no. 1 (2000), pp. 15–19, 23.

[130] Thomas Hardy, *Jude the Obscure*, ed. Dennis Taylor, London: Penguin Books, 1998, p. 87.

[131] *Ibid.*, p. 84.

[132] *Ibid.*, p. 97.

[133] *Ibid.*, p. 88.

[134] *Ibid.*

[135] *Ibid.*, pp. 93–94.

[136] *Ibid.*, p. 93.

[137] *Ibid.*, p. 94.

[138] *Ibid.*, p. 95.

[139] *Ibid.*, p. 136.

[140] *Ibid.*

[141] *Ibid.*, p. 306.

[142] *Ibid.*, pp. 134–135.

[143] ウィリアム・モリス「民衆の芸術」1879年。モリス『民衆の芸術』27頁。訳文には一部

手を加えた。

[144] William Morris, *News from Nowhere: Or an Epoch of Rest, Being Some Chapters from a Utopian Romance*, London: Reeves & Turner, 1891. 邦訳は、ウィリアム・モリス『ユートピアだより』(松村達雄訳、岩波書店、1968年)、ウィリアム・モリス『ユートピアだより』(川端康雄訳、岩波書店、2013年)他。

[145] モリス『ユートピアだより』(2013年) 16–17頁。

[146] 同書、176頁。

[147] 同書、177頁。

[148] 同書、183頁。

[149] 同上。

[150] 同上。

[151] 同書、183–184頁。

[152] ウィリアム・モリス「芸術、財貨、富」1883年。モリス『民衆の芸術』120頁。訳文には一部手を加えた。

[153] 同書、120–121頁。訳文には一部手を加えた。モリスは、「分割に分割を重ね」た労働について、次のような言葉も残している。「労働の分業は、放漫で怠惰な無知の新しいわがままな形式にすぎず、自然の変化発展にたいする無知よりも遥かに、人生の幸福と満足とのためには有害である。」同書、59頁。訳文には一部手を加えた。

[154] 同書、120頁。

[155] Pevsner, *An Outline of European Architecture*, 1966, p. 391.

[156] Nikolaus Pevsner, *Visual Pleasures from Everyday Things: An attempt to establish criteria by which the aesthetic qualities of design can be judged*, London: B. T. Batsford, 1946, p. 16.

[157] Pevsner, *An Outline of European Architecture*, 1966, p. 404.

[158] Stephen Games, ed., *Pevsner: The Complete Broadcast Talks: Architecture and Art on Radio and Television, 1945–1977*, London and New York: Routledge, 2016, p. 31.

[159] Pevsner, *Pioneers of the Modern Movement*, p. 28.

[160] 註56を参照。

[161] Nikolaus Pevsner, *Pioneers of Modern Design: From William Morris to Walter Gropius*, New York: Museum of Modern Art, 1949, pp. 80–81.

[162] Pevsner, *Pioneers of the Modern Movement*, p. 206.

[163] *Ibid.*

[164] *Ibid.*

[165] 註78を参照。

あとがき

　本書は、2020年1月8日、第51回東京神学大学教職セミナーの特別講演でお話した際の原稿（原題「信仰の表明としての建築──ゴシック・リヴァイヴァルの精神」）に、近年発表した拙論数編の内容を加えたものです。同講演の機会を設け、準備にご尽力いただきました東京神学大学の中野実先生に感謝いたします。

　本書のもとになった講演原稿の準備をはじめた2019年の初夏、テレビには香港の名も無き人びとの必死の行動が連日映し出されていました。2014年の雨傘運動の盛り上がり以降、香港では民主化をもとめる若者たち、市民たちの運動が粘り強く繰り広げられてきました。

　道路を埋め尽くす人びとの姿を映した写真を見て、わたしは中世のゴシック建築を実現した石工たちのことを思い出しました。個人の利益や名声、自己顕示欲を満たすためではなく、本当に価値のある行動に身を投じる姿に、唯ひたすら信仰の表明として石を彫り続けた中世の先人たちとの共通性を感じたのです。

　目先の経済的利益や周囲からの賛辞、そして名声と権力を猛追するような現世的欲求を拒絶して、へりくだって「天に富を積む」（新約聖書「マルコによる福音書」10章21節）生きかたを選ぶべきではないか。──これは、ゴシック大聖堂の石を積み、その装飾を彫った往時の人びとだけに突きつけられた過去の問題ではなく、現代を生きるわたしたち一人ひとりに対する問いかけでもあるでしょう。中世のゴシック建築を築き上げた無名の石工たちが残した仕事の数々は、こうした問いについて悩むわたしたちに何かを教えてくれていると思えてなりません。

　講演に先立って、2019年暮れに教文館出版部の倉澤智子氏に講演原稿の出版についてご相談し、ご快諾いただきました。当初は小冊子のよう

なかたちのものをイメージしていましたが、一冊の本としてまとめることができました。本書の完成までご尽力くださいました倉澤氏に感謝申し上げます。

　また本書の組版は、松本工房の松本久木氏にご担当いただきました。御礼申し上げます。

　出版原稿を整えるにあたって率直な意見を寄せてくれた両親に感謝の意を表したいと思います。義弟李逸珩氏には、今回本書のために台湾での収録用の写真を撮影してもらいました。これまでも筆者の出版物では、幾度も図版を撮影してくれています。協力に感謝します。妻逸昕からは、今回も日々の建築・芸術談義を通して多くのアイディアと丁寧な助言をもらいました。彼女の毎日の応援に感謝の気持ちを表したいと思います。

　そして特に、本書を母近藤静子に献げます。ここでわたしが述べたかった生きかたのイメージは、具体的に母の中にある生きかたのように思えるからです。

　2021年2月

<div align="right">筆者</div>

〈著者紹介〉

近藤 存志（こんどう・ありゆき）

1971年、東京生まれ。筑波大学芸術専門学群卒業。英国エディンバラ大学大学院博士課程修了。PhD（エディンバラ大学）。筑波大学芸術学系助手等を経て、現在、フェリス女学院大学文学部教授。専門は、イギリス芸術文化史、建築史、デザイン史。

著　書　『時代精神と建築——近・現代イギリスにおける様式思想の展開』（知泉書館、2007年）、『現代教会建築の魅力——人はどう教会を建てるか』（教文館、2008年）、*Robert and James Adam, Architects of the Age of Enlightenment*（London: Routledge, 2012, 2016）、『キリストの肖像——ラファエル前派と19世紀イギリスの画家たち』（教文館、2013年）、『光と影で見る近代建築』（KADOKAWA、2015年）。

共編著　『ヴィクトリア朝の文芸と社会改良』（音羽書房鶴見書店、2011年）。

訳　書　ケネス・クラーク『ゴシック・リヴァイヴァル』（白水社、2005年）。

カバー写真
（表）ニコラウス・ペヴスナー © RIBA Collections ／ A. W. N. ピュージン © National Portrait Gallery, London ／サゾル大聖堂チャプター・ハウスの入口、13世紀後半
（裏）サゾル大聖堂チャプター・ハウスの入口中央に立つ柱の柱頭（キンポウゲ）、13世紀後半

ゴシック芸術に学ぶ現代の生きかた
—— N. ペヴスナーと A. W. N. ピュージンの共通視点に立って

2021年6月10日　初版発行

著　者　近藤存志
発行者　渡部　満
発行所　株式会社　教文館
　　　　〒104-0061 東京都中央区銀座4-5-1　電話03(3561)5549　FAX03(5250)5107
　　　　URL　http://www.kyobunkwan.co.jp/publishing/
装　幀　桂川　潤
ＤＴＰ　松本久木（松本工房）
印刷所　モリモト印刷株式会社

配給元　日キ販　東京都新宿区新小川町9-1　電話03(3260)5670　FAX 03(3260)5637
ISBN　978-4-7642-7449-5　　　　　　　　　　　　　　　Printed in Japan

© 2021　Ariyuki KONDO　　　　　　　　落丁・乱丁本はお取り替えいたします。

教文館の本

近藤存志
現代教会建築の魅力
人はどう教会を建てるか
A5判 192頁 2,800円

古い歴史と伝統を誇る教会建築は、今なお進化し続けている。驚くほど多彩で豊かな現代教会建築の魅力、その見方、楽しみ方、考え方などを本格的に紹介。6か国20以上の教会建築と、豊富なカラー図版約100点を収録。

近藤存志
キリストの肖像
ラファエル前派と19世紀イギリスの画家たち
A5判 204頁 2,500円

ミレイ、ハント、バーン＝ジョーンズをはじめ、英国ヴィクトリア朝中期に活躍した画家たちはどのようにキリストを描き、自らの信仰を表現したのか。美しい図版を交えて解説する、英国キリスト教絵画・建築の鑑賞の手引き。

P. ティリッヒ　前川道郎訳
芸術と建築について
A5判 360頁 6,200円

啓示的な出会いとなったボッティチェッリから、セザンヌ、ピカソ、ポロックまで、〈文化の神学者〉ティリッヒが「究極的リアリティー」と芸術・建築との関わりを追求した論文・講演の集大成。未刊の資料5点を含む。

B. レモン　黒岩俊介訳
プロテスタントの宗教建築
歴史・特徴・今日的課題
B5判 360頁 8,500円

教会堂とはいかにあるべきかを考察した「礼拝空間の神学」。16世紀から現代までのプロテスタント教会建築独自の様式・空間配置等を分析し、象徴・採光・音響効果といった具体的問題まで取り上げる。写真・図版200点。

R. テイラー　竹内一也訳
「教会」の読み方
画像や象徴は何を意味しているのか
A5判 260頁 2,100円

ステンドグラスに描かれている人物、教会内部の配置など、身近な教会堂に秘められた「謎」に迫る。「おとめマリア」「聖人」「旧約聖書」など項目別に、装飾や色、聖書に見られるシンボルをイラストつきで解説。

佐々木しのぶ／佐々木悠
キリスト教音楽への招待
聖なる空間に響く音楽
A5判 130頁 1,800円

ヨーロッパ音楽の源流となった教会音楽の歴史をコンパクトに解説。讃美歌、礼拝、暦、教会建築、楽器など、教会音楽をはじめて学ぶ人に必要不可欠な入門書。写真・図版を多数収録し、見ても楽しい充実の1冊。

J. ハーパー　佐々木勉／那須輝彦共訳
中世キリスト教の典礼と音楽
[新装版]
A5判 402頁 3,800円

オルガニスト、教会音楽監督としての経験豊富な著者が、初習者のために著した典礼手引き書。中世を中心に典礼の歴史的概要、教会暦、詩編唱、聖務日課、ミサなどを詳述。トリエント公会議以降の展開、英国国教会の典礼にも言及。主要聖歌歌詞対訳、教会用語集、訳語対照表付き。

上記は**本体価格（税別）**です。